DIGITAL COLOR INDEX

1000 CMYK & RGB COLOR COMBINATIONS

DOVER PUBLICATIONS, INC. | Mineola, New York

By Alan Weller.

Digital Color Index is a new work, first published by
Dover Publications, Inc., in 2011.

For answers to any questions regarding special uses please contact:
Permissions Department
Dover Publications, Inc.
31 East 2nd Street
Mineola, NY 11501
rights@doverpublications.com

This book is intended primarily as a guide to useful color combinations. Though great effort has been made to ensure the accuracy of the individual color swatches printed herein, the user should be aware that a certain amount of inaccuracy is inevitable in the color printing process. In instances where the absolute highest color accuracy must be assured, we suggest that you verify the formulas chosen from this book against your printer's process-color guide.

The CD-ROM files correspond to the illustrations in the book. All of the color combinations stored on the CD-ROM can be used in a wide range of design and graphics programs on either Windows or Macintosh platforms.

ISBN-13: 978-0-486-99106-1
ISBN-10: 0-486-99106-7

Manufactured in the United States by Courier Corporation
99106701
www.doverpublications.com

To R. R. Beachner
A consummate colorist.

Table of Contents

Hues

Saturation

High Low

Value

Dark Light

The three principal qualities that are used to describe color are hue, saturation and value.

Hue

'Hue', as used in this book, is synonymous with the word 'color'. Hues are the main colors of the rainbow or spectrum, (red, orange, yellow, etc.) and all of the intermediary colors (red-orange, yellow-green, etc.).

Saturation

Saturation is the degree of purity of a color. A color that is strong, pure and intense is said to have 'high saturation', one that is pale or weak is said to have 'low saturation'.

Value

Value is the 'brightness' of an image; it is expressed in terms of lightness and darkness, in relation to pure white. A color such as pink is said to have 'high' value because it is relatively close to white in brightness; conversely, Navy blue would be said to have 'low' value.

Primary Colors

Primary and Secondary Colors

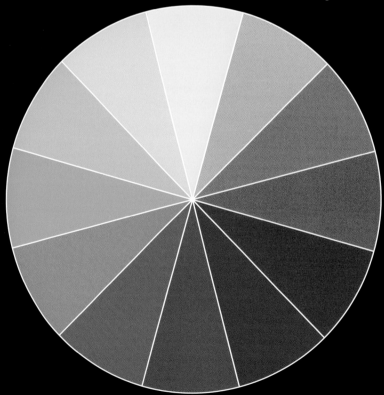

Primary, Secondary, and Tertiary Colors

The Color Wheel is a logically arranged sequence of hues based on red, yellow and blue. In its most common form it is comprised of twelve segments which are divided into three groups: primary, secondary and tertiary colors.

Primary Colors - red, yellow, and blue
Primary colors are so-called because they are the root colors of the spectrum; they do not derive from any other color, and all non-primary colors are made from combinations of the primaries.

Secondary Colors - green, orange, and violet
Secondary colors are created by mixing two of the primary colors in equal amounts, e.g. blue + yellow = green.

Tertiary Colors - yellow-orange, red-orange, red-violet, blue-violet, blue-green, and yellow-green.
Tertiary colors are created by mixing a primary color and one of its neighboring secondary colors; e.g. blue + green = blue-green.

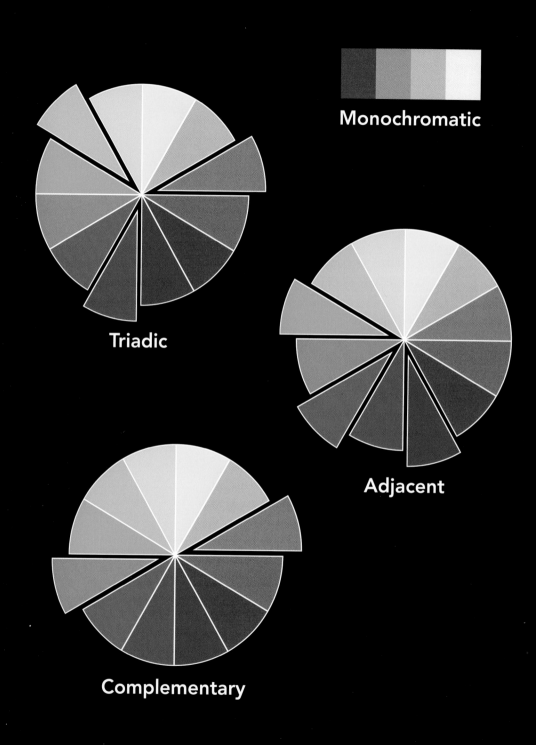

Monochromatic

Triadic

Adjacent

Complementary

Monochromatic

Monochromatic color combinations are made from varying shades of the same hue. Typically, they contain between three and five different shades; differing effects can be achieved by changing the saturation and value of each color.

Triads

Triadic combinations are made using three equidistant colors on the color wheel. Triads derived from secondary or tertiary hues generally have a more sophisticated appearance than primary triads, which can seem oversimple or unwrought.

Adjacent

Adjacent color combinations are built from a root color and its neighboring and near-neighboring hues. The close relationship of these colors creates harmonious combinations that are conducive to conveying a specific mood or meaning.

Complementary

Complementary combinations are made from hues that are opposite each other on the color wheel; they are characterized by strong contrast. Three-color variations can be created by replacing one of the complements with hues adjacent to it (split complementary); four-color variations can be made by combining two adjacent hues and each of their complements (double complementary).

Using the Printed Color Formulas

This book provides 1000 useful combinations of 3 to 5 individual colors. Depending on the media in which the colors will be used, they can be formulated as either CMYK colors (cyan, magenta, yellow, and black) or as RGB colors (red, green, and blue). Formulas for both of these color spaces have been provided for every color in the book.

Choosing the appropriate color space is important for the successful execution of any graphics project. Typically, documents, designs and compositions that are made to be commercially printed are prepared using CMYK colors. Compositions which are made for presentation on-screen, such as in multimedia graphics or on the web, typically employ RGB colors.

The printed formulas are meant to be used in conjunction with any graphics program that allows you to produce colors using a 'color picker'. Typically, the numerical values adjacent to each color in the book are entered into the appropriate spaces in the color picker, as in the illustration below.

The resulting color then becomes available for use within that program. Early versions of Adobe Photoshop, Illustrator, InDesign and many other programs employ only this method of color creation.

All of the color combinations in the book are also available on the CD as digital files that are usable with a wide variety of graphics programs. There are RGB and CMYK sets of **Adobe Swatch Exchange files** (.ase). These can be loaded into CS2 and higher versions of Photoshop, Illustrator and InDesign, by using the "Load Swatches" command in the Swatches panel, as indicated below. Please refer to the "Swatches Readme" file on the CD for more detailed instructions.

Also included on the CD are **CMYK TIF**, and **RGB TIF** and **PNG** files. These are image files of the color combinations, which can be opened in graphics programs such as Adobe Photoshop, Corel Paintshop Pro, and Microsoft Paint. Using the Eyedropper tool the color swatches in the images can be sampled, and then used within these programs.

RED HUES

Monochromatic Red Combinations

Monochromatic red combinations are comprised entirely of varying shades of the red hue. These highly useful combinations are further enlivened by varying the brightness and saturation of each hue.

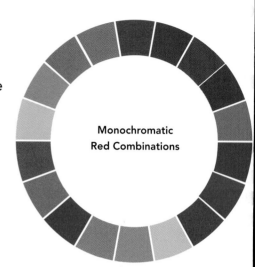

Monochromatic
Red Combinations

001

0c	90m	80y	15k
0c	90m	84y	0k
0c	24m	0y	0k

207r	56g	52b
239r	65g	56b
249r	205g	225b

002

0c	82m	25y	0k
0c	40m	38y	0k
0c	25m	10y	0k

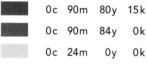

240r	86g	129b
248r	170g	146b
250r	202g	204b

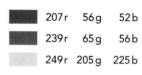

003

0c	86m	17y	39k
0c	63m	42y	0k
0c	20m	0y	0k

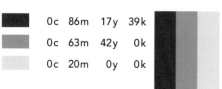

162r	45g	91b
244r	127g	124b
250r	213g	229b

004

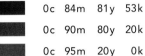

0c	84m	81y	53k
0c	90m	80y	20k
0c	95m	20y	0k

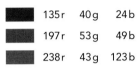

135r	40g	24b
197r	53g	49b
238r	43g	123b

005

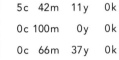

5c	42m	11y	0k
0c	100m	0y	0k
0c	66m	37y	0k

233r	164g	184b
236r	0g	140b
243r	122g	128b

006

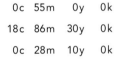

0c	55m	0y	0k
18c	86m	30y	0k
0c	28m	10y	0k

243r	145g	188b
204r	74g	121b
250r	196g	201b

007

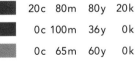

20c	80m	80y	20k
0c	100m	36y	0k
0c	65m	60y	0k

168r	72g	55b
237r	15g	104b
244r	122g	99b

008

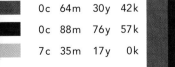

0c	64m	30y	42k
0c	88m	76y	57k
7c	35m	17y	0k

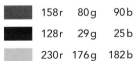

158r	80g	90b
128r	29g	25b
230r	176g	182b

Monochromatic Red Combinations

009

0c	85m	80y	25k
0c	71m	60y	9k
0c	20m	20y	0k
0c	45m	40y	7k

188r	60g	47b
222r	101g	88b
252r	211g	193b
230r	149g	130b

010

0c	62m	8y	21k
0c	39m	13y	0k
20c	81m	30y	26k
0c	24m	12y	0k

198r	106g	139b
247r	174g	185b
158r	65g	99b
251r	204g	202b

011

34c	84m	42y	14k
0c	59m	25y	0k
10c	77m	39y	0k
0c	25m	10y	20k

154r	67g	98b
244r	135g	149b
220r	96g	118b
206r	168g	171b

012

13c	76m	42y	18k
10c	35m	2y	10k
0c	33m	10y	0k
0c	61m	0y	0k

181r	81g	98b
201r	160g	187b
248r	186g	195b
242r	133g	181b

013

0c	90m	75y	0k
0c	75m	55y	0k
0c	40m	25y	0k
0c	18m	11y	0k

239r	65g	68b
242r	102g	100b
248r	171g	166b
252r	215g	210b

014

15c	85m	90y	33k	152r	53g	33b	
0c	84m	56y	72k	100r	19g	27b	
0c	95m	75y	10k	216r	43g	60b	
0c	72m	55y	0k	242r	108g	102b	

015

0c	75m	95y	59k	125r	48g	1b	
0c	55m	40y	30k	182r	106g	99b	
0c	59m	57y	14k	214r	117g	93b	
0c	40m	19y	0k	247r	171g	175b	

016

25c	82m	40y	0k	192r	83g	114b	
0c	17m	0y	0k	251r	219g	233b	
0c	73m	18y	0k	241r	107g	145b	
0c	45m	7y	0k	246r	163g	187b	

017

0c	84m	50y	12k	213r	71g	89b	
0c	64m	14y	0k	242r	126g	158b	
8c	100m	80y	35k	156r	13g	38b	
0c	45m	40y	0k	247r	160g	139b	

018

0c	100m	50y	0k	237r	20g	90b	
0c	27m	14y	0k	250r	197g	195b	
13c	92m	55y	0k	213r	59g	92b	
5c	67m	27y	0k	230r	117g	140b	

Monochromatic Red Combinations

019

20c	55m	30y	0k
0c	100m	80y	35k
0c	40m	30y	10k
20c	80m	40y	20k
0c	20m	20y	10k

203r	134g	146b
167r	10g	37b
224r	155g	144b
167r	72g	96b
228r	191g	176b

020

0c	100m	0y	0k
0c	65m	60y	0k
0c	100m	50y	0k
0c	65m	20y	0k
20c	100m	50y	30k

236r	0g	140b
244r	122g	99b
237r	20g	90b
242r	124g	150b
149r	15g	67b

021

0c	90m	100y	0k
0c	60m	30y	0k
0c	100m	50y	0k
20c	100m	50y	0k
0c	100m	0y	0k

239r	66g	35b
244r	133g	141b
237r	20g	90b
200r	33g	93b
236r	0g	140b

022

0c	70m	14y	59k
0c	25m	13y	0k
0c	69m	8y	26k
0c	45m	11y	0k
0c	56m	30y	0k

126r	54g	79b
188r	90g	127b
250r	201g	199b
245r	140g	144b
246r	162g	182b

023

20c	55m	30y	20k
0c	30m	0y	0k
0c	55m	0y	0k
20c	80m	40y	20k
0c	15m	0y	0k

168r	111g	122b
248r	193g	217b
243r	145g	188b
167r	72g	96b
252r	223g	236b

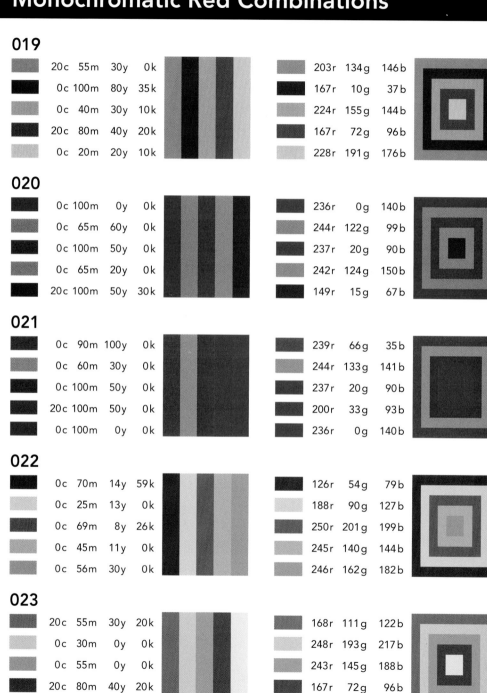

Monochromatic Red Combinations

024

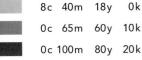

8c	40m	18y	0k
0c	65m	60y	10k
0c	100m	80y	20k
4c	83m	40y	0k
0c	73m	40y	53k

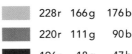

228r	166g	176b
220r	111g	90b
196r	18g	47b
230r	82g	112b
136r	56g	65b

025

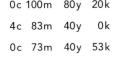

10c	74m	70y	20k
0c	100m	61y	0k
0c	69m	28y	0k
0c	32m	19y	0k
0c	80m	30y	0k

183r	83g	68b
237r	23g	80b
242r	116g	137b
249r	187g	183b
240r	91g	125b

026

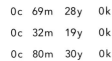

10c	100m	60y	40k
0c	80m	70y	0k
0c	30m	11y	0k
0c	47m	30y	0k
0c	90m	60y	0k

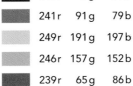

145r	5g	51b
241r	91g	79b
249r	191g	197b
246r	157g	152b
239r	65g	86b

027

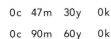

30c	90m	60y	40k
20c	75m	40y	19k
9c	65m	40y	8k
0c	65m	40y	0k
0c	30m	12y	0k

122r	38g	57b
169r	82g	100b
207r	111g	116b
243r	123g	125b
249r	191g	195b

028

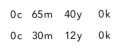

0c	77m	39y	0k
0c	45m	23y	0k
0c	82m	20y	36k
0c	44m	0y	0k
0c	28m	16y	0k

241r	98g	118b
247r	161g	164b
167r	56g	94b
245r	166g	200b
250r	196g	191b

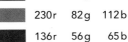

Red & Complementary Hues

Red and complementary hue combinations are comprised of red hues and their opposite or near-opposite colors on the color wheel; they are sometimes called contrasting colors. These combinations are optically aggressive or intense.

Complementary Hues

029

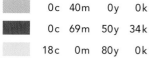

0c	40m	0y	0k
0c	69m	50y	34k
18c	0m	80y	0k

246r	173g	205b
172r	80g	77b
217r	226g	90b

030

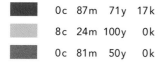

0c	87m	71y	17k
8c	24m	100y	0k
0c	81m	50y	0k

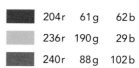

204r	61g	62b
236r	190g	29b
240r	88g	102b

031

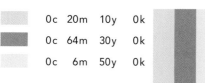

0c	20m	10y	0k
0c	64m	30y	0k
0c	6m	50y	0k

252r	212g	209b
243r	126g	138b
255r	234g	149b

032

0c	76m	60y	0k
14c	6m	69y	0k
0c	73m	65y	30k

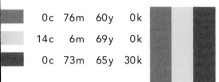

241r	100g	93b
224r	218g	113b
180r	78g	64b

033

4c	33m	16y	0k
20c	75m	50y	0k
39c	25m	34y	20k

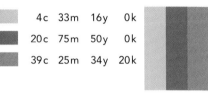

238r	182g	186b
202r	98g	107b
135r	144g	138b

034

15c	0m	38y	0k
0c	52m	24y	0k
10c	85m	40y	0k

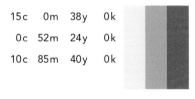

220r	234g	177b
245r	148g	156b
219r	77g	111b

035

8c	100m	50y	43k
53c	17m	29y	7k
0c	56m	50y	38k

142r	0g	55b
116r	165g	167b
166r	94g	79b

036

0c	55m	10y	10k
25c	10m	55y	20k
0c	20m	8y	0k

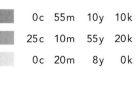

221r	130g	157b
162r	170g	117b
251r	212g	213b

037

0c	56m	30y	0k
22c	88m	42y	0k
14c	5m	40y	0k
0c	43m	0y	0k

244r	139g	144b
197r	70g	108b
221r	223g	169b
245r	167g	201b

038

9c	76m	59y	20k
0c	18m	7y	0k
0c	56m	25y	0k
10c	10m	68y	20k

184r	80g	79b
252r	216g	217b
244r	141g	151b
191r	178g	95b

039

0c	78m	30y	0k
0c	54m	25y	0k
0c	30m	16y	0k
0c	0m	43y	0k

240r	95g	127b
245r	144g	153b
250r	191g	189b
255r	248g	167b

040

10c	78m	40y	31k
10c	73m	40y	0k
12c	0m	60y	0k
64c	65m	60y	0k

162r	67g	86b
220r	104g	120b
229r	233g	135b
119r	104g	106b

041

17c	84m	40y	20k
20c	21m	30y	20k
37c	0m	10y	0k
10c	48m	20y	10k

172r	64g	93b
170r	160g	146b
155r	217g	227b
202r	137g	151b

042

0c	80m	60y	39k		162r	58g	59b
0c	59m	40y	0k		244r	135g	129b
51c	20m	0y	7k		113r	163g	208b
0c	15m	12y	0k		253r	221g	211b

043

0c	97m	67y	23k		190r	28g	59b
0c	12m	62y	13k		226r	195g	110b
0c	32m	20y	20k		206r	155g	152b
0c	86m	61y	0k		240r	76g	87b

044

10c	90m	91y	24k		174r	51g	37b
41c	4m	68y	10k		144r	182g	111b
0c	83m	67y	0k		240r	83g	81b
0c	86m	70y	54k		133r	35g	34b

045

0c	81m	50y	28k		183r	65g	77b
0c	28m	12y	3k		241r	189g	191b
0c	86m	50y	0k		240r	76g	99b
40c	0m	20y	14k		132r	188g	185b

046

0c	78m	30y	0k		240r	95g	127b
0c	50m	13y	0k		245r	152g	173b
0c	15m	70y	0k		255r	215g	105b
0c	90m	0y	0k		238r	62g	150b

047

	c	m	y	k		r	g	b
	20c	92m	70y	49k		119r	27g	39b
	10c	85m	48y	4k		210r	73g	98b
	0c	52m	31y	14k		214r	129g	130b
	10c	14m	64y	0k		231r	208g	120b
	18c	0m	90y	20k		179r	187g	53b

048

	c	m	y	k		r	g	b
	0c	100m	79y	20k		196r	18g	48b
	0c	90m	91y	0k		239r	65g	46b
	0c	32m	18y	0k		249r	187g	184b
	0c	51m	51y	40k		163r	98g	79b
	0c	20m	90y	0k		255r	204g	50b

049

	c	m	y	k		r	g	b
	0c	75m	30y	30k		179r	75g	97b
	0c	70m	30y	0k		242r	114g	134b
	0c	16m	10y	0k		252r	219g	213b
	35c	0m	20y	0k		164r	218g	210b
	15c	0m	48y	0k		221r	232g	158b

050

	c	m	y	k		r	g	b
	54c	100m	75y	0k		142r	47g	74b
	20c	100m	50y	0k		200r	33g	93b
	0c	65m	0y	0k		241r	125g	177b
	15c	14m	15y	1k		211r	206g	203b
	0c	15m	55y	0k		255r	216g	135b

051

	c	m	y	k		r	g	b
	20c	92m	76y	0k		202r	60g	70b
	0c	87m	28y	0k		239r	71g	122b
	27c	75m	21y	0k		188r	96g	140b
	58c	10m	37y	0k		109r	181g	170b
	35c	0m	20y	0k		164r	218g	210b

052

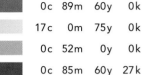

0c	89m	60y	0k
17c	0m	75y	0k
0c	52m	0y	0k
0c	85m	60y	27k
11c	0m	65y	15k

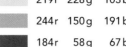

239r	67g	86b
219r	228g	103b
244r	150g	191b
184r	58g	67b
201r	204g	109b

053

0c	86m	50y	10k
0c	53m	33y	0k
0c	14m	11y	0k
71c	10m	10y	11k
40c	0m	10y	7k

217r	68g	89b
245r	146g	143b
253r	223g	214b
34r	159g	192b
137r	200g	212b

054

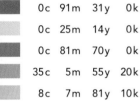

0c	91m	31y	0k
0c	25m	14y	0k
0c	81m	70y	0k
35c	5m	55y	20k
8c	7m	81y	10k

238r	59g	116b
251r	201g	197b
241r	88g	78b
142r	170g	120b
216r	200g	74b

055

9c	90m	81y	53k
10c	80m	40y	24k
0c	72m	31y	10k
40c	0m	46y	0k
59c	0m	36y	13k

124r	29g	24b
175r	70g	92b
219r	98g	119b
156r	210g	163b
87r	175g	161b

056

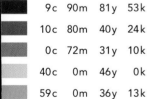

0c	84m	60y	0k
0c	44m	9y	3k
0c	18m	10y	0k
40c	30m	20y	15k
66c	7m	20y	31k

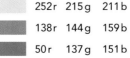

240r	81g	89b
237r	159g	179b
252r	215g	211b
138r	144g	159b
50r	137g	151b

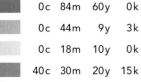

Red & Adjacent Hues

Red and adjacent hue combinations are comprised of red hues and their adjacent or near-adjacent hues on the color wheel. They are sometimes called analogous hues. Because of the hues' close similarity the resulting combinations are generally rich, pleasant and harmonious.

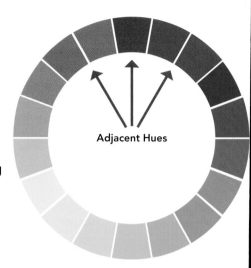

Adjacent Hues

057

0c	70m	30y	30k
0c	38m	61y	10k
4c	26m	6y	0k

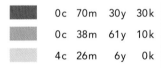

180r	84g	100b
226r	156g	101b
238r	197g	209b

058

0c	67m	40y	0k
42c	38m	0y	0k
0c	21m	10y	0k

243r	119g	123b
150r	151g	203b
251r	209g	208b

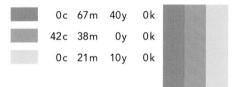

059

15c	92m	62y	0k
0c	60m	80y	0k
0c	36m	19y	0k

210r	59g	85b
245r	131g	69b
248r	179g	179b

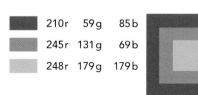

060

0c	100m	69y	31k
16c	65m	30y	20k
0c	38m	0y	0k

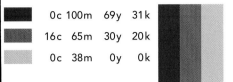

175r	9g	50b
174r	97g	115b
246r	177g	207b

061

0c	90m	85y	25k
0c	80m	50y	0k
0c	58m	70y	0k

188r	50g	40b
241r	91g	102b
245r	135g	88b

062

0c	86m	0y	0k
14c	20m	0y	0k
0c	48m	43y	0k

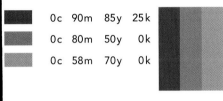

238r	74g	154b
213r	201g	227b
247r	155g	133b

063

20c	100m	50y	15k
0c	12m	50y	0k
0c	65m	50y	0k

174r	25g	80b
255r	222g	145b
243r	123g	112b

064

11c	85m	36y	0k
0c	34m	60y	0k
35c	59m	12y	0k

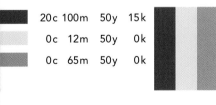

217r	77g	115b
251r	179g	115b
171r	122g	165b

065

0c	90m	75y	53k
0c	53m	60y	0k
0c	100m	0y	0k
0c	21m	70y	0k

135r	28g	29b
246r	145g	105b
236r	0g	140b
255r	203g	103b

066

5c	88m	81y	38k
35c	34m	0y	12k
0c	31m	50y	10k
0c	65m	60y	0k

155r	44g	36b
148r	146g	187b
227r	169g	122b
244r	122g	99b

067

0c	95m	86y	0k
0c	63m	48y	0k
30c	92m	31y	0k
0c	25m	25y	0k

238r	49g	52b
244r	126g	116b
182r	59g	117b
251r	200g	180b

068

25c	90m	60y	0k
10c	72m	20y	0k
0c	18m	66y	10k
0c	41m	0y	0k

192r	66g	89b
220r	106g	144b
231r	190g	102b
246r	171g	204b

069

0c	88m	51y	0k
0c	54m	41y	0k
0c	30m	63y	0k
0c	23m	8y	0k

239r	70g	97b
245r	143g	131b
252r	187g	112b
251r	206g	210b

070

0c	81m	24y	0k		240r	88g	131b
0c	36m	9y	0k		248r	180g	194b
0c	23m	36y	0k		253r	203g	163b
19c	84m	15y	0k		202r	78g	139b

071

7c	94m	78y	36k		156r	31g	40b
0c	28m	12y	0k		250r	196g	198b
0c	83m	80y	0k		240r	83g	63b
0c	96m	10y	10k		215r	29g	120b

072

10c	59m	52y	10k		202r	118g	103b
0c	86m	72y	45k		149r	42g	40b
0c	89m	78y	0k		239r	67g	64b
0c	34m	53y	0k		251r	180g	127b

073

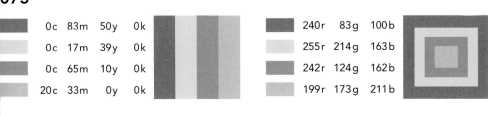

0c	83m	50y	0k		240r	83g	100b
0c	17m	39y	0k		255r	214g	163b
0c	65m	10y	0k		242r	124g	162b
20c	33m	0y	0k		199r	173g	211b

074

0c	75m	60y	60k		123r	46g	41b
0c	85m	40y	0k		240r	78g	110b
0c	32m	20y	0k		249r	187g	181b
15c	81m	20y	23k		169r	67g	110b

Red & Adjacent Hues

075

0c	88m	81y	0k
0c	59m	33y	0k
0c	29m	20y	0k
30c	68m	10y	40k
53c	51m	0y	0k

239r	70g	60b
244r	135g	139b
250r	193g	184b
122r	71g	108b
129r	127g	188b

076

20c	92m	83y	5k
20c	70m	40y	0k
10c	36m	24y	0k
0c	11m	73y	0k
34c	15m	46y	0k

191r	57g	58b
202r	108g	122b
224r	172g	171b
255r	222g	98b
174r	190g	153b

077

0c	86m	82y	64k
0c	90m	75y	8k
0c	65m	60y	10k
0c	37m	48y	0k
0c	11m	22y	0k

115r	26g	10b
221r	60g	63b
220r	111g	90b
250r	175g	133b
255r	228g	198b

078

19c	93m	59y	6k
0c	81m	30y	0k
0c	32m	23y	0k
19c	64m	0y	1k
9c	45m	13y	0k

191r	53g	83b
240r	88g	124b
250r	186g	176b
198r	117g	174b
225r	156g	177b

079

0c	88m	78y	66k
30c	89m	40y	20k
11c	75m	30y	14k
21c	31m	20y	10k
0c	18m	64y	0k

112r	20g	12b
152r	53g	91b
191r	87g	114b
182r	159g	165b
255r	210g	116b

080

14c	89m	82y	7k
0c	81m	53y	0k
0c	20m	14y	0k
15c	31m	15y	0k
37c	50m	55y	0k

198r	63g	57b
240r	88g	98b
252r	211g	203b
214r	179g	189b
170r	133g	117b

081

49c	92m	40y	11k
0c	85m	14y	0k
0c	49m	17y	0k
0c	20m	9y	0k
0c	25m	88y	0k

135r	53g	99b
239r	77g	138b
245r	154g	169b
251r	212g	211b
254r	194g	57b

082

0c	87m	68y	36k
0c	75m	52y	25k
0c	61m	34y	8k
0c	31m	18y	10k
0c	18m	50y	0k

166r	47g	51b
189r	79g	81b
225r	121g	126b
226r	172g	169b
255r	211g	141b

083

8c	77m	72y	64k
0c	75m	63y	20k
16c	24m	18y	0k
0c	20m	10y	0k
20c	70m	0y	0k

108r	39g	26b
199r	84g	74b
212r	190g	191b
252r	212g	209b
199r	108g	171b

084

7c	90m	26y	2k
0c	65m	13y	0k
0c	9m	39y	0k
0c	17m	77y	5k
0c	69m	48y	0k

218r	61g	119b
242r	124g	159b
255r	229g	169b
243r	199g	83b
243r	115g	112b

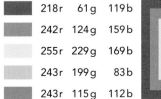

Red & Muted Hues

Red and muted hue combinations are comprised of red hues in combination with more subdued colors. Muted hues are made by combining a hue with its complement. The result is a hue that is less saturated, more somber.

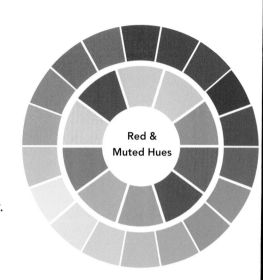

Red & Muted Hues

085

13c	77m	60y	0k
0c	14m	49y	10k
20c	30m	50y	20k

215r	95g	94b
231r	198g	133b
171r	146g	113b

086

0c	75m	60y	0k
0c	64m	40y	32k
0c	10m	69y	24k

242r	102g	94b
177r	90g	92b
204r	178g	87b

087

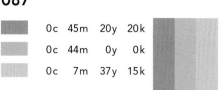

0c	45m	20y	20k
0c	44m	0y	0k
0c	7m	37y	15k

204r	134g	141b
245r	166g	200b
222r	203g	153b

088

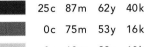

25c	87m	62y	40k
0c	75m	53y	16k
0c	18m	23y	10k

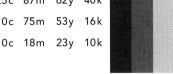

128r	43g	56b
207r	87g	88b
229r	194g	173b

089

0c	86m	62y	39k
0c	14m	24y	34k
0c	59m	40y	5k

161r	47g	54b
180r	158g	139b
231r	128g	123b

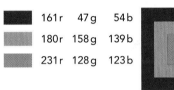

090

0c	60m	20y	11k
0c	70m	25y	27k
0c	28m	14y	5k

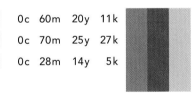

219r	120g	140b
186r	87g	109b
237r	186g	185b

091

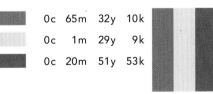

0c	65m	32y	10k
0c	1m	29y	9k
0c	20m	51y	53k

220r	112g	123b
236r	226g	179b
141r	117g	78b

092

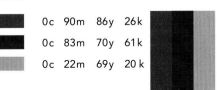

0c	90m	86y	26k
0c	83m	70y	61k
0c	22m	69y	20k

186r	49g	39b
120r	33g	28b
210r	167g	87b

093

15c	95m	70y	0k
28c	24m	20y	70k
0c	37m	40y	50k
0c	5m	29y	16k

210r	51g	75b
79r	79g	82b
145r	102g	85b
220r	205g	165b

094

0c	89m	64y	0k
40c	72m	70y	50k
35c	66m	60y	18k
0c	20m	38y	14k

239r	67g	82b
96r	54g	47b
148r	93g	86b
221r	183g	143b

095

0c	86m	78y	42k
20c	16m	0y	60k
0c	1m	36y	10k
0c	10m	17y	14k

155r	45g	36b
102r	105g	121b
234r	222g	164b
222r	202g	184b

096

0c	64m	35y	8k
18c	80m	66y	49k
37c	26m	36y	30k
0c	5m	30y	14k

225r	116g	123b
122r	47g	46b
124r	130g	121b
224r	208g	166b

097

0c	86m	36y	6k
0c	28m	20y	15k
7c	61m	41y	16k
0c	72m	71y	61k

225r	70g	108b
217r	170g	163b
196r	110g	109b
121r	48g	31b

098

0c	92m	73y	0k
48c	74m	46y	46k
21c	29m	21y	10k
0c	26m	12y	3k

239r	58g	70b
92r	55g	70b
182r	162g	166b
241r	193g	193b

099

2c	84m	59y	0k
10c	58m	55y	30k
0c	26m	21y	12k
0c	35m	96y	10k

235r	81g	91b
166r	97g	82b
223r	178g	167b
227r	159g	31b

100

0c	59m	22y	7k
30c	40m	70y	25k
0c	95m	50y	30k
0c	21m	40y	15k

227r	127g	143b
146r	120g	79b
177r	29g	68b
219r	180g	138b

101

0c	41m	20y	13k
10c	90m	64y	20k
0c	18m	45y	22k
0c	14m	39y	6k

218r	150g	154b
181r	52g	68b
206r	172g	124b
240r	207g	156b

102

0c	78m	36y	0k
30c	52m	30y	60k
0c	42m	20y	23k
0c	16m	36y	6k

241r	95g	120b
93r	66g	75b
198r	135g	140b
239r	204g	159b

103

0c	88m	75y	42k
0c	81m	68y	0k
34c	64m	80y	15k
0c	0m	63y	31k
0c	0m	40y	14k

155r	41g	39b
241r	88g	81b
155r	98g	66b
190r	181g	95b
226r	218g	154b

104

0c	57m	39y	0k
0c	82m	61y	43k
0c	5m	20y	22k
10c	40m	29y	27k
0c	10m	40y	9k

245r	139g	132b
153r	51g	53b
207r	195g	171b
173r	128g	125b
234r	208g	153b

105

14c	38m	13y	0k
0c	100m	26y	10k
0c	81m	72y	60k
0c	46m	39y	10k
0c	18m	23y	9k

214r	166g	184b
215r	3g	103b
123r	37g	28b
224r	144g	128b
231r	196g	175b

106

0c	87m	68y	0k
0c	32m	18y	10k
0c	49m	20y	59k
0c	10m	52y	39k
0c	5m	35y	22k

240r	72g	78b
225r	170g	168b
128r	78g	86b
171r	152g	97b
208r	193g	147b

107

14c	88m	40y	0k
0c	47m	20y	2k
37c	28m	0y	27k
77c	42m	0y	42k
25c	10m	0y	16k

211r	70g	109b
239r	154g	162b
124r	134g	169b
34r	85g	131b
161r	181g	205b

108

49c	98m	67y	19k
35c	86m	44y	0k
0c	36m	24y	0k
0c	0m	49y	11k
0c	22m	72y	15k

126r	38g	67b
174r	74g	109b
249r	179g	171b
233r	223g	141b
220r	175g	85b

109

51c	53m	54y	0k
0c	81m	30y	42k
0c	72m	30y	14k
0c	64m	20y	0k
0c	21m	14y	7k

142r	124g	118b
156r	53g	80b
211r	95g	116b
243r	126g	151b
234r	195g	189b

110

52c	48m	47y	29k
64c	38m	30y	0k
0c	59m	42y	0k
0c	26m	13y	0k
0c	53m	53y	24k

104r	99g	98b
106r	140g	159b
244r	135g	127b
250r	200g	199b
195r	115g	92b

111

0c	79m	25y	0k
0c	42m	21y	0k
54c	56m	53y	0k
0c	18m	19y	18k
0c	17m	7y	0k

240r	93g	132b
247r	167g	170b
136r	118g	118b
212r	182g	168b
252r	218g	218b

112

0c	74m	72y	41k
0c	80m	67y	0k
38c	20m	20y	20k
58c	20m	21y	31k
18c	13m	42y	0k

158r	65g	47b
241r	91g	82b
134r	152g	160b
81r	127g	141b
211r	206g	160b

Red, Black & Grey

Red, black and grey combinations are made from red hues in combination with pure black, and greys that are lighter shades of pure black. The resulting combinations are graphically powerful, sophisticated, and elegant.

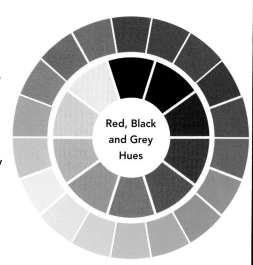

Red, Black and Grey Hues

113

14c	84m	47y	0k
0c	0m	0y	25k
0c	0m	0y	100k

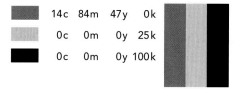

212r	80g	105b
198r	200g	202b
35r	31g	32b

114

0c	44m	16y	0k
0c	0m	0y	43k
0c	0m	0y	100k

246r	164g	175b
161r	163g	165b
35r	31g	32b

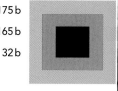

115

0c	85m	68y	28k
0c	0m	0y	16k
0c	0m	0y	100k

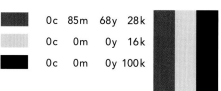

183r	57g	59b
217r	219g	220b
35r	31g	32b

116

0c	85m	12y	0k
0c	0m	0y	21k
0c	0m	0y	100k

239r	77g	140b
207r	208g	210b
35r	31g	32b

117

0c	79m	37y	0k
0c	0m	0y	36k
0c	0m	0y	100k

241r	94g	118b
175r	177g	180b
35r	31g	32b

118

0c	78m	54y	14k
0c	0m	0y	64k
0c	0m	0y	100k

210r	83g	87b
121r	123g	125b
35r	31g	32b

119

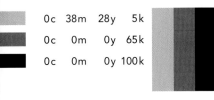

0c	38m	28y	5k
0c	0m	0y	65k
0c	0m	0y	100k

235r	165g	155b
119r	120g	123b
35r	31g	32b

120

0c	73m	67y	60k
0c	0m	0y	15k
0c	0m	0y	100k

123r	49g	35b
220r	221g	222b
35r	31g	32b

Red, Black & Grey

121

0c	92m	76y	0k	
0c	0m	0y	23k	
0c	0m	0y	63k	
0c	0m	0y	100k	

239r	58g	66b
203r	204g	206b
122r	124g	127b
35r	31g	32b

122

0c	35m	10y	0k	
0c	0m	0y	39k	
0c	0m	0y	64k	
0c	0m	0y	100k	

248r	182g	193b
169r	172g	174b
121r	123g	125b
35r	31g	32b

123

0c	70m	29y	0k	
0c	0m	0y	24k	
0c	0m	0y	74k	
0c	0m	0y	100k	

242r	114g	135b
201r	203g	204b
101r	102g	104b
35r	31g	32b

124

0c	62m	40y	0k	
0c	0m	0y	15k	
0c	0m	0y	57k	
0c	0m	0y	100k	

244r	129g	127b
220r	221g	222b
134r	136g	139b
35r	31g	32b

125

0c	90m	23y	0k	
0c	0m	0y	41k	
0c	0m	0y	75k	
0c	0m	0y	100k	

238r	63g	125b
165r	167g	169b
99r	100g	103b
35r	31g	32b

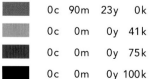

126

20c	85m	46y	0k
0c	0m	0y	43k
0c	0m	0y	72k
0c	0m	0y	100k

201r	76g	106b
161r	163g	165b
105r	106g	108b
35r	31g	32b

127

0c	48m	0y	0k
0c	0m	0y	14k
0c	0m	0y	46k
0c	0m	0y	100k

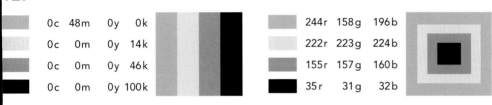

244r	158g	196b
222r	223g	224b
155r	157g	160b
35r	31g	32b

128

0c	100m	72y	14k
0c	0m	0y	50k
0c	0m	0y	75k
0c	0m	0y	100k

207r	19g	59b
147r	149g	152b
99r	100g	103b
35r	31g	32b

129

20c	68m	25y	0k
0c	0m	0y	10k
0c	0m	0y	73k
0c	0m	0y	100k

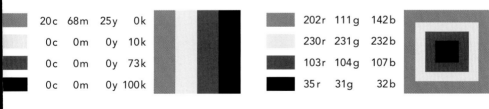

202r	111g	142b
230r	231g	232b
103r	104g	107b
35r	31g	32b

130

0c	75m	65y	0k
0c	0m	0y	17k
0c	0m	0y	36k
0c	0m	0y	100k

242r	102g	87b
216r	217g	219b
175r	177g	180b
35r	31g	32b

131

0c	87m	39y	0k
0c	38m	10y	0k
0c	0m	0y	52k
0c	0m	0y	75k
0c	0m	0y	100k

239r	72g	110b
247r	176g	190b
143r	145g	148b
99r	100g	103b
35r	31g	32b

132

0c	43m	9y	0k
0c	0m	0y	16k
0c	0m	0y	35k
0c	0m	0y	69k
0c	0m	0y	100k

246r	166g	186b
217r	219g	220b
178r	180g	182b
111r	112g	115b
35r	31g	32b

133

27c	94m	57y	20k
29c	85m	35y	0k
0c	0m	0y	20k
0c	0m	0y	47k
0c	0m	0y	100k

156r	43g	74b
185r	76g	118b
209r	211g	212b
153r	155g	158b
35r	31g	32b

134

1c	80m	25y	0k
0c	37m	10y	0k
0c	0m	0y	45k
0c	0m	0y	75k
0c	0m	0y	100k

236r	90g	131b
247r	178g	191b
157r	159g	162b
99r	100g	103b
35r	31g	32b

135

0c	88m	81y	20k
0c	80m	36y	0k
0c	0m	0y	23k
0c	0m	0y	48k
0c	0m	0y	100k

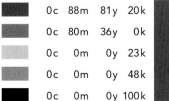

198r	57g	48b
240r	91g	119b
203r	204g	206b
151r	154g	156b
35r	31g	32b

136

0c	88m	81y	44k
0c	86m	60y	0k
0c	0m	0y	10k
0c	0m	0y	42k
0c	0m	0y	100k

151r	40g	31b
240r	76g	88b
230r	231g	232b
163r	165g	168b
35r	31g	32b

137

0c	79m	61y	18k
0c	62m	36y	5k
0c	0m	0y	9k
0c	0m	0y	24k
0c	0m	0y	100k

203r	78g	76b
231r	122g	126b
233r	233g	234b
201r	203g	204b
35r	31g	32b

138

0c	86m	10y	0k
0c	25m	19y	0k
0c	0m	0y	25k
0c	0m	0y	61k
0c	0m	0y	100k

239r	74g	142b
251r	201g	190b
198r	200g	202b
126r	128g	130b
035r	31g	32b

139

0c	70m	67y	59k
0c	42m	30y	0k
0c	0m	0y	18k
0c	0m	0y	54k
0c	0m	0y	100k

126r	54g	37b
248r	167g	156b
213r	215g	216b
139r	141g	144b
35r	31g	32b

140

0c	82m	34y	16k
0c	34m	20y	0k
0c	0m	0y	14k
0c	0m	0y	72k
0c	0m	0y	100k

206r	73g	103b
249r	183g	179b
222r	223g	224b
105r	106g	108b
35r	31g	32b

ORANGE HUES

Monochromatic orange combinations are comprised entirely of varying shades of the orange hue. These highly useful combinations are further enlivened by varying the brightness and saturation of each hue.

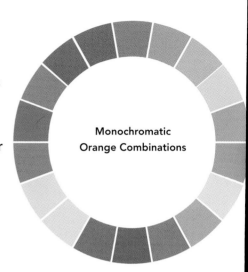

Monochromatic
Orange Combinations

141

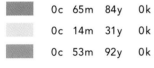

	0c	65m	84y	0k
	0c	14m	31y	0k
	0c	53m	92y	0k

	244r	121g	61b
	255r	221g	179b
	247r	143g	47b

142

	0c	49m	77y	0k
	0c	14m	50y	0k
	0c	44m	80y	10k

	247r	151g	78b
	255r	218g	144b
	255r	145g	67b

143

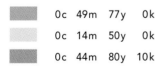

	0c	59m	88y	15k
	0c	61m	100y	0k
	0c	38m	70y	0k

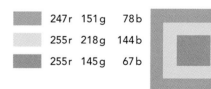

	213r	115g	47b
	245r	128g	32b
	250r	171g	96b

144

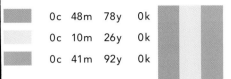

0c	48m	78y	0k
0c	10m	26y	0k
0c	41m	92y	0k

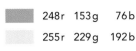

248r	153g	76b
255r	229g	192b
250r	164g	46b

145

0c	40m	95y	20k
0c	35m	100y	10k
0c	72m	100y	0k

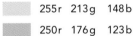

206r	138g	31b
227r	159g	21b
243r	107g	33b

146

0c	17m	47y	0k
0c	36m	55y	0k
0c	58m	89y	0k

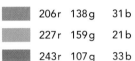

255r	213g	148b
250r	176g	123b
246r	134g	53b

147

0c	59m	86y	0k
0c	31m	82y	0k
0c	49m	100y	36k

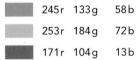

245r	133g	58b
253r	184g	72b
171r	104g	13b

148

0c	64m	100y	26k
0c	43m	84y	0k
0c	30m	72y	0k

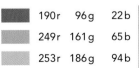

190r	96g	22b
249r	161g	65b
253r	186g	94b

149

	0c	45m	83y	23k
	0c	34m	76y	0k
	0c	24m	54y	0k
	0c	56m	87y	0k

	198r	127g	52b
	251r	178g	85b
	253r	199g	131b
	246r	138g	57b

150

	0c	32m	62y	0k
	0c	48m	68y	9k
	0c	13m	33y	0k
	0c	37m	51y	0k

	252r	183g	113b
	226r	141g	88b
	255r	222g	177b
	250r	175g	128b

151

	0c	37m	66y	10k
	0c	46m	86y	27k
	0c	46m	82y	0k
	0c	16m	31y	0k

	226r	158g	95b
	190r	120g	45b
	248r	156g	69b
	254r	217g	178b

152

	0c	53m	84y	0k
	0c	37m	85y	0k
	0c	70m	83y	0k
	0c	79m	92y	24k

	247r	143g	63b
	251r	172g	63b
	243r	112g	61b
	191r	73g	34b

153

	0c	40m	78y	0k
	0c	64m	95y	0k
	0c	74m	90y	0k
	0c	16m	35y	0k

	250r	167g	79b
	244r	123g	41b
	242r	103g	49b
	255r	216g	170b

154

0c	74m	91y	0k
0c	27m	61y	0k
0c	53m	100y	47k
0c	13m	32y	0k

242r	103g	48b
253r	193g	117b
149r	85g	4b
255r	223g	178b

155

0c	62m	84y	29k
0c	62m	86y	0k
0c	41m	80y	0k
0c	72m	92y	0k

183r	95g	44b
245r	127g	58b
250r	165g	74b
243r	107g	46b

156

0c	63m	96y	12k
0c	49m	73y	0k
0c	63m	86y	0k
0c	13m	26y	0k

217r	111g	34b
247r	151g	86b
244r	125g	58b
255r	223g	189b

157

0c	67m	75y	0k
0c	59m	88y	34k
0c	47m	83y	0k
0c	59m	86y	23k

243r	118g	76b
174r	94g	35b
248r	154g	66b
196r	106g	45b

158

0c	55m	97y	17k
0c	31m	66y	0k
0c	51m	91y	0k
0c	40m	98y	56k

209r	119g	30b
252r	185g	107b
247r	146g	49b
133r	88g	0b

159

0c	54m	100y	42k
0c	44m	77y	0k
0c	33m	52y	20k
0c	52m	82y	0k
0c	14m	38y	0k

159r	90g	8b
249r	160g	80b
207r	152g	108b
247r	145g	67b
255r	220g	166b

160

0c	18m	48y	0k
0c	39m	72y	10k
0c	55m	91y	10k
0c	50m	89y	30k
0c	59m	97y	37k

255r	211g	146b
226r	154g	83b
223r	127g	44b
183r	110g	37b
168r	90g	18b

161

0c	45m	78y	0k
0c	60m	94y	0k
0c	21m	34y	0k
0c	40m	74y	0k
0c	29m	63y	100k

249r	158g	77b
245r	130g	42b
253r	207g	168b
250r	167g	87b
252r	189g	113b

162

0c	53m	92y	35k
0c	25m	55y	0k
0c	44m	61y	0k
0c	68m	100y	0k
0c	50m	100y	0k

173r	100g	28b
253r	197g	129b
248r	161g	108b
243r	116g	33b
247r	147g	30b

163

0c	42m	85y	13k
0c	45m	81y	0k
0c	29m	67y	0k
0c	63m	70y	0k
0c	12m	24y	0k

220r	145g	55b
249r	157g	71b
253r	189g	105b
244r	126g	86b
255r	225g	194b

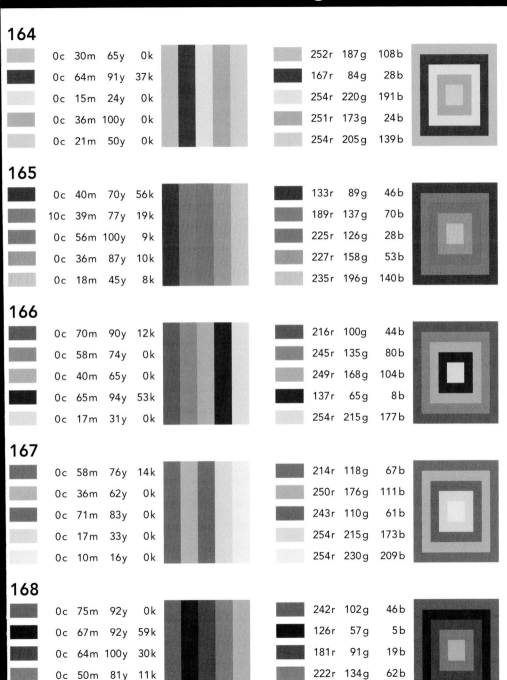

164

0c	30m	65y	0k
0c	64m	91y	37k
0c	15m	24y	0k
0c	36m	100y	0k
0c	21m	50y	0k

252r	187g	108b
167r	84g	28b
254r	220g	191b
251r	173g	24b
254r	205g	139b

165

0c	40m	70y	56k
10c	39m	77y	19k
0c	56m	100y	9k
0c	36m	87y	10k
0c	18m	45y	8k

133r	89g	46b
189r	137g	70b
225r	126g	28b
227r	158g	53b
235r	196g	140b

166

0c	70m	90y	12k
0c	58m	74y	0k
0c	40m	65y	0k
0c	65m	94y	53k
0c	17m	31y	0k

216r	100g	44b
245r	135g	80b
249r	168g	104b
137r	65g	8b
254r	215g	177b

167

0c	58m	76y	14k
0c	36m	62y	0k
0c	71m	83y	0k
0c	17m	33y	0k
0c	10m	16y	0k

214r	118g	67b
250r	176g	111b
243r	110g	61b
254r	215g	173b
254r	230g	209b

168

0c	75m	92y	0k
0c	67m	92y	59k
0c	64m	100y	30k
0c	50m	81y	11k
0c	38m	62y	0k

242r	102g	46b
126r	57g	5b
181r	91g	19b
222r	134g	62b
250r	172g	110b

Orange & Complementary Hues

Orange and complementary hue combinations are comprised of orange hues and their opposite or near-opposite colors on the color wheel; they are sometimes called contrasting colors. These combinations are optically aggressive or intense.

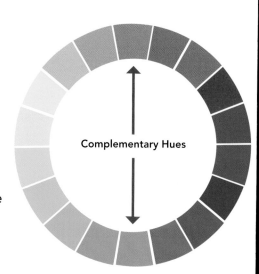

Complementary Hues

169

0c	30m	53y	0k
0c	52m	75y	0k
40c	9m	30y	0k

252r	188g	129b
247r	145g	81b
155r	196g	183b

170

0c	66m	100y	0k
59c	7m	20y	0k
0c	21m	39y	0k

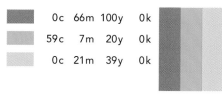

244r	119g	33b
98r	187g	200b
253r	206g	160b

171

0c	67m	94y	0k
0c	70m	92y	36k
15c	84m	14y	57k

244r	117g	42b
168r	77g	26b
113r	32g	74b

172

0c	11m	24y	0k
0c	40m	64y	0k
23c	80m	0y	0k

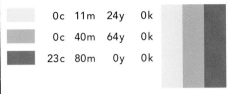

255r	227g	195b
249r	168g	106b
192r	86g	160b

173

0c	52m	77y	0k
90c	65m	48y	0k
56c	22m	15y	0k

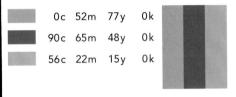

247r	145g	77b
51r	98g	120b
114r	168g	195b

174

0c	55m	100y	48k
0c	60m	86y	14k
32c	17m	0y	0k

147r	82g	3b
214r	114g	50b
169r	192g	228b

175

0c	11m	29y	0k
0c	64m	86y	11k
82c	0m	27y	34k

255r	227g	185b
219r	111g	51b
0r	132g	142b

176

0c	21m	54y	0k
0c	74m	86y	0k
25c	81m	23y	20k

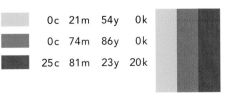

254r	205g	133b
242r	103g	56b
159r	69g	111b

177

22c	28m	36y	18k		170r	152g	136b	
0c	16m	37y	0k		255r	216g	167b	
0c	56m	91y	0k		246r	137g	49b	
70c	18m	0y	0k		48r	166g	222b	

178

0c	14m	29y	0k		255r	221g	183b	
0c	66m	92y	53k		136r	64g	12b	
0c	45m	84y	0k		249r	157g	65b	
48c	0m	25y	0k		129r	206g	200b	

179

0c	25m	53y	0k		253r	197g	132b	
0c	64m	91y	0k		244r	123g	48b	
78c	61m	22y	37k		53r	72g	106b	
65c	33m	10y	10k		86r	135g	174b	

180

0c	21m	49y	0k		254r	205g	142b	
0c	60m	86y	0k		245r	131g	58b	
0c	9m	25y	0k		255r	231g	194b	
74c	30m	70y	19k		67r	122g	93b	

181

0c	25m	62y	0k		253r	196g	117b	
0c	75m	90y	0k		242r	102g	49b	
70c	73m	10y	8k		97r	84g	144b	
0c	50m	70y	0k		247r	149g	91b	

182

0c	55m	87y	46k
0c	70m	100y	0k
0c	45m	87y	0k
48c	23m	30y	0k

151r	85g	28b
243r	112g	33b
249r	157g	58b
139r	170g	171b

183

0c	51m	80y	0k
42c	38m	32y	25k
58c	0m	10y	17k
5c	33m	63y	0k

247r	147g	72b
124r	120g	125b
75r	172g	193b
238r	178g	111b

184

0c	55m	100y	53k
0c	44m	85y	0k
42c	10m	40y	20k
10c	12m	30y	0k

138r	76g	0b
249r	159g	62b
127r	161g	139b
228r	215g	182b

185

0c	27m	47y	0k
0c	53m	78y	0k
54c	69m	34y	0k
62c	70m	42y	38k

252r	194g	141b
247r	144g	75b
137r	101g	132b
83r	65g	84b

186

0c	36m	73y	0k
0c	63m	95y	0k
36c	67m	70y	48k
66c	25m	20y	0k

251r	175g	91b
244r	124g	41b
104r	63g	50b
89r	157g	184b

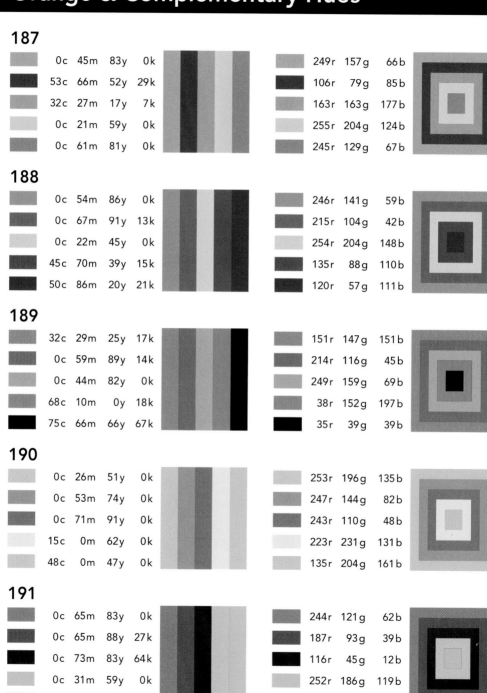

187

0c	45m	83y	0k
53c	66m	52y	29k
32c	27m	17y	7k
0c	21m	59y	0k
0c	61m	81y	0k

249r	157g	66b
106r	79g	85b
163r	163g	177b
255r	204g	124b
245r	129g	67b

188

0c	54m	86y	0k
0c	67m	91y	13k
0c	22m	45y	0k
45c	70m	39y	15k
50c	86m	20y	21k

246r	141g	59b
215r	104g	42b
254r	204g	148b
135r	88g	110b
120r	57g	111b

189

32c	29m	25y	17k
0c	59m	89y	14k
0c	44m	82y	0k
68c	10m	0y	18k
75c	66m	66y	67k

151r	147g	151b
214r	116g	45b
249r	159g	69b
38r	152g	197b
35r	39g	39b

190

0c	26m	51y	0k
0c	53m	74y	0k
0c	71m	91y	0k
15c	0m	62y	0k
48c	0m	47y	0k

253r	196g	135b
247r	144g	82b
243r	110g	48b
223r	231g	131b
135r	204g	161b

191

0c	65m	83y	0k
0c	65m	88y	27k
0c	73m	83y	64k
0c	31m	59y	0k
53c	0m	40y	0k

244r	121g	62b
187r	93g	39b
116r	45g	12b
252r	186g	119b
119r	200g	174b

192

0c	48m	82y	0k
0c	69m	86y	30k
31c	15m	44y	17k
61c	40m	50y	0k
0c	45m	82y	45k

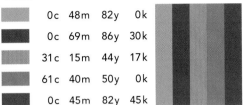

248r	152g	68b
180r	84g	39b
155r	166g	134b
117r	138g	131b
154r	97g	38b

193

0c	25m	45y	0k
0c	59m	75y	0k
34c	30m	27y	12k
78c	48m	36y	35k
50c	10m	0y	0k

253r	198g	146b
245r	133g	79b
154r	150g	154b
49r	86g	103b
117r	190g	233b

194

0c	35m	53y	0k
0c	30m	30y	30k
0c	76m	84y	0k
38c	70m	82y	0k
76c	25m	24y	49k

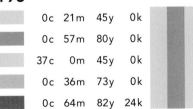

250r	179g	126b
186r	142g	126b
242r	99g	59b
170r	103g	73b
19r	92g	108b

195

0c	21m	45y	0k
0c	57m	80y	0k
37c	0m	45y	0k
0c	36m	73y	0k
0c	64m	82y	24k

254r	206g	148b
246r	136g	70b
165r	213g	165b
251r	175g	91b
194r	98g	50b

196

0c	42m	86y	0k
0c	27m	64y	40k
0c	13m	36y	9k
62c	0m	10y	14k
36c	0m	0y	0k

249r	163g	61b
166r	128g	74b
233r	204g	158b
62r	174g	198b
153r	219g	249b

Orange and adjacent hue combinations are comprised of orange hues and their adjacent or near-adjacent hues on the color wheel. They are sometimes called analogous hues. Because of the hues' close similarity the resulting combinations are generally rich, pleasant and harmonious.

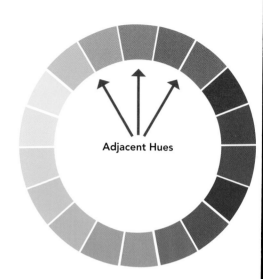

Adjacent Hues

197

0c	36m	80y	0k
0c	76m	86y	30k
0c	62m	85y	68k

251r	174g	75b
179r	73g	38b
109r	52g	6b

198

0c	33m	40y	0k
0c	0m	25y	0k
0c	73m	92y	0k

250r	183g	149b
255r	251g	204b
242r	106g	46b

199

3c	66m	100y	0k
0c	76m	100y	18k
18c	37m	36y	0k

236r	118g	35b
203r	83g	27b
208r	165g	152b

200

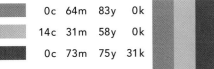 0c 64m 83y 0k
14c 31m 58y 0k
0c 73m 75y 31k

 244r 124g 63b
219r 176g 122b
178r 77g 52b

201

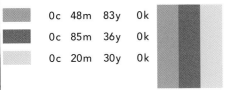 0c 48m 83y 0k
0c 85m 36y 0k
0c 20m 30y 0k

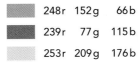 248r 152g 66b
239r 77g 115b
253r 209g 176b

202

 0c 48m 81y 0k
0c 72m 96y 20k
0c 8m 52y 12k

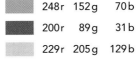 248r 152g 70b
200r 89g 31b
229r 205g 129b

203

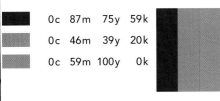 0c 87m 75y 59k
0c 46m 39y 20k
0c 59m 100y 0k

 124r 29g 24b
204r 132g 117b
245r 132g 31b

204

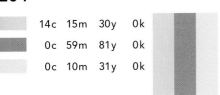 14c 15m 30y 0k
0c 59m 81y 0k
0c 10m 31y 0k

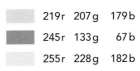 219r 207g 179b
245r 133g 67b
255r 228g 182b

205

0c	45m	74y	0k	
0c	64m	100y	0k	
0c	12m	30y	0k	
0c	79m	40y	20k	

248r	158g	85b
244r	123g	32b
255r	224g	182b
199r	76g	95b

206

0c	64m	78y	0k	
10c	55m	75y	63k	
10c	77m	30y	0k	
0c	12m	36y	0k	

244r	124g	72b
108r	63g	31b
219r	96g	128b
255r	224g	171b

207

0c	55m	75y	0k	
0c	11m	36y	0k	
56c	74m	100y	0k	
19c	0m	50y	0k	

246r	140g	80b
255r	226g	172b
138r	92g	57b
212r	228g	154b

208

0c	23m	48y	0k	
0c	59m	73y	0k	
0c	77m	45y	0k	
0c	11m	33y	33k	

253r	202g	142b
245r	133g	82b
241r	98g	110b
183r	164g	131b

209

0c	46m	89y	0k	
0c	11m	61y	0k	
13c	23m	30y	0k	
0c	52m	88y	20k	

248r	156g	54b
255r	223g	125b
221r	193g	173b
203r	120g	45b

210

0c	62m	79y	0k
0c	11m	39y	0k
0c	33m	92y	0k
0c	15m	87y	0k

245r	127g	71b
255r	225g	167b
252r	179g	46b
255r	213g	58b

211

0c	79m	72y	20k
0c	59m	42y	0k
0c	27m	62y	0k
0c	53m	81y	0k

199r	76g	62b
244r	135g	127b
253r	193g	116b
247r	143g	69b

212

0c	32m	87y	0k
10c	65m	100y	62k
0c	58m	71y	0k
23c	66m	100y	0k

252r	181g	59b
109r	54g	0b
245r	135g	86b
199r	113g	46b

213

0c	70m	82y	0k
0c	18m	64y	0k
0c	14m	52y	32k
0c	54m	90y	0k

243r	112g	63b
255r	210g	116b
185r	159g	103b
247r	141g	51b

214

0c	65m	79y	76k
0c	73m	75y	46k
0c	73m	84y	0k
0c	0m	50y	0k

93r	39g	4b
149r	63g	40b
242r	106g	59b
255r	247g	153b

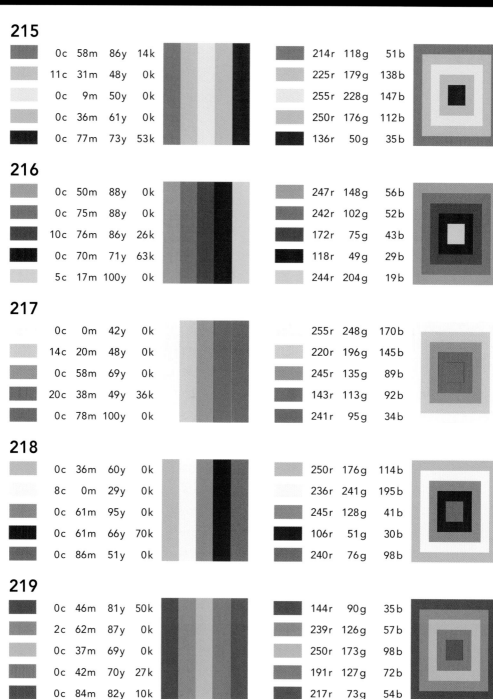

215

0c	58m	86y	14k
11c	31m	48y	0k
0c	9m	50y	0k
0c	36m	61y	0k
0c	77m	73y	53k

214r	118g	51b
225r	179g	138b
255r	228g	147b
250r	176g	112b
136r	50g	35b

216

0c	50m	88y	0k
0c	75m	88y	0k
10c	76m	86y	26k
0c	70m	71y	63k
5c	17m	100y	0k

247r	148g	56b
242r	102g	52b
172r	75g	43b
118r	49g	29b
244r	204g	19b

217

0c	0m	42y	0k
14c	20m	48y	0k
0c	58m	69y	0k
20c	38m	49y	36k
0c	78m	100y	0k

255r	248g	170b
220r	196g	145b
245r	135g	89b
143r	113g	92b
241r	95g	34b

218

0c	36m	60y	0k
8c	0m	29y	0k
0c	61m	95y	0k
0c	61m	66y	70k
0c	86m	51y	0k

250r	176g	114b
236r	241g	195b
245r	128g	41b
106r	51g	30b
240r	76g	98b

219

0c	46m	81y	50k
2c	62m	87y	0k
0c	37m	69y	0k
0c	42m	70y	27k
0c	84m	82y	10k

144r	90g	35b
239r	126g	57b
250r	173g	98b
191r	127g	72b
217r	73g	54b

220

0c	12m	28y	0k
0c	36m	45y	0k
0c	53m	73y	0k
0c	80m	62y	0k
0c	100m	43y	0k

255r	225g	187b
250r	177g	138b
246r	144g	84b
241r	91g	89b
237r	18g	97b

221

0c	22m	29y	22k
0c	25m	34y	39k
0c	9m	55y	12k
0c	17m	76y	0k
0c	62m	100y	0k

204r	168g	145b
169r	135g	113b
229r	203g	124b
255r	211g	89b
245r	126g	32b

222

63c	72m	86y	22k
0c	69m	88y	0k
0c	20m	57y	0k
0c	9m	22y	0k
31c	33m	50y	0k

101r	76g	56b
243r	114g	53b
255r	207g	128b
255r	231g	200b
182r	163g	134b

223

0c	20m	70y	0k
32c	14m	42y	0k
0c	54m	46y	0k
0c	81m	60y	0k
0c	64m	100y	57k

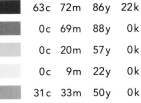

255r	205g	103b
178r	193g	160b
246r	143g	124b
241r	88g	90b
129r	62g	0b

224

0c	59m	81y	75k
0c	48m	79y	45k
0c	25m	13y	0k
0c	50m	86y	0k
10c	65m	81y	0k

96r	46g	4b
153r	94g	42b
250r	201g	199b
247r	148g	60b
223r	118g	69b

Orange & Muted Hues

Orange and muted hue combinations are comprised of orange hues in combination with more subdued colors. Muted hues are made by combining a hue with its complement. The result is a hue that is less saturated, more somber.

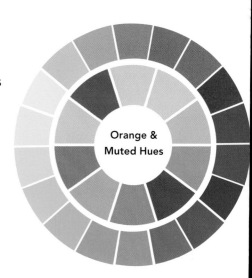

Orange & Muted Hues

225

0c	53m	74y	49k
0c	55m	79y	0k
0c	10m	11y	15k

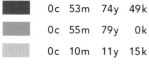

145r	84g	44b
246r	140g	73b
196r	193g	191b

226

25c	42m	56y	10k
0c	36m	64y	0k
5c	13m	21y	10k

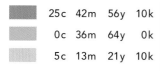

177r	138g	109b
250r	175g	108b
217r	199g	180b

227

31c	25m	28y	48k
0c	41m	73y	23k
0c	66m	83y	28k

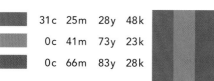

108r	108g	107b
199r	133g	71b
185r	91g	45b

228

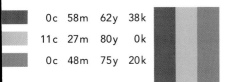

0c	58m	62y	38k
11c	27m	80y	0k
0c	48m	75y	20k

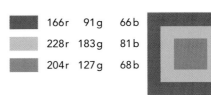

166r	91g	66b
228r	183g	81b
204r	127g	68b

229

69c	78m	79y	20k
0c	48m	64y	0k
13c	18m	50y	20k

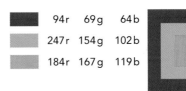

94r	69g	64b
247r	154g	102b
184r	167g	119b

230

78c	70m	69y	14k
0c	44m	100y	0k
10c	21m	34y	30k

79r	82g	83b
249r	159g	28b
169r	149g	127b

231

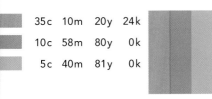

35c	10m	20y	24k
10c	58m	80y	0k
5c	40m	81y	0k

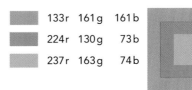

133r	161g	161b
224r	130g	73b
237r	163g	74b

232

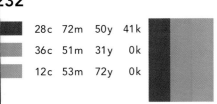

28c	72m	50y	41k
36c	51m	31y	0k
12c	53m	72y	0k

123r	64g	70b
170r	133g	148b
220r	138g	88b

Orange & Muted Hues

233

20c	5m	20y	38k
0c	45m	66y	0k
0c	30m	47y	47k
0c	16m	50y	14k

138r	151g	143b
248r	158g	100b
152r	114g	85b
223r	188g	126b

234

35c	18m	25y	58k
0c	19m	42y	20k
0c	74m	92y	0k
0c	9m	30y	10k

87r	99g	99b
209r	175g	130b
242r	103g	46b
231r	209g	169b

235

29c	28m	80y	30k
44c	40m	65y	31k
0c	59m	91y	0k
14c	18m	31y	10k

140r	128g	63b
115r	108g	81b
245r	132g	49b
198r	183g	160b

236

43c	61m	43y	48k
10c	53m	78y	0k
13c	55m	20y	19k
0c	20m	20y	16k

95r	68g	75b
224r	139g	78b
181r	115g	135b
216r	182g	168b

237

73c	60m	53y	40k
43c	30m	24y	10k
20c	59m	77y	0k
0c	61m	76y	0k

62r	71g	77b
138r	148g	160b
205r	125g	80b
245r	129g	76b

238

21c	30m	38y	48k	122r	106g	94b	
0c	69m	84y	20k	201r	94g	49b	
0c	30m	57y	30k	186r	140g	92b	
0c	10m	33y	18k	215r	193g	153b	

239

60c	72m	65y	64k	58r	39g	40b	
35c	53m	38y	34k	124r	93g	99b	
20c	53m	83y	20k	170r	112g	58b	
5c	47m	80y	0k	236r	151g	74b	

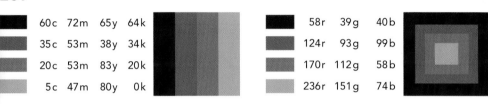

240

15c	30m	30y	40k	143r	120g	113b	
0c	21m	33y	0k	253r	207g	170b	
0c	58m	68y	14k	214r	118g	80b	
30c	5m	0y	31k	128r	159g	181b	

241

34c	47m	69y	52k	99r	78g	53b	
0c	48m	71y	35k	174r	108g	62b	
10c	60m	100y	0k	224r	126g	39b	
0c	25m	63y	0k	254r	196g	114b	

242

20c	21m	20y	20k	169r	161g	160b	
33c	22m	30y	50k	101r	107g	103b	
0c	49m	80y	20k	204r	125g	59b	
0c	10m	14y	15k	220r	200g	187b	

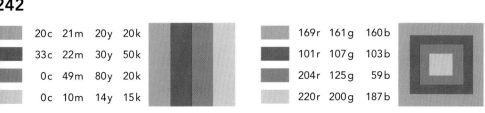

243

0c	51m	81y	35k		173r	103g	46b	
0c	60m	83y	0k		245r	131g	63b	
25c	27m	50y	24k		155r	142g	110b	
26c	17m	15y	15k		165r	172g	178b	
56c	70m	73y	20k		113r	82g	72b	

244

61c	76m	53y	51k		71r	47g	60b	
50c	28m	30y	0k		135r	161g	168b	
0c	55m	84y	0k		246r	140g	63b	
0c	14m	42y	13k		225r	194g	142b	
0c	8m	22y	10k		231r	212g	184b	

245

0c	32m	49y	59k		129r	95g	68b	
15c	29m	66y	0k		218r	178g	110b	
0c	62m	90y	0k		245r	127g	51b	
11c	57m	81y	59k		114r	66g	27b	
14c	10m	20y	20k		180r	180g	169b	

246

16c	20m	27y	53k		120r	112g	103b	
23c	28m	36y	68k		88r	79g	71b	
0c	57m	70y	0k		246r	137g	88b	
0c	0m	27y	11k		232r	226g	181b	
0c	33m	73y	22k		203r	147g	75b	

247

40c	55m	70y	66k		74r	54g	37b	
0c	69m	80y	0k		243r	114g	67b	
0c	36m	67y	0k		251r	175g	102b	
0c	3m	13y	16k		219r	210g	193b	
5c	0m	20y	33k		173r	178g	156b	

248

20c	54m	15y	44k
31c	31m	27y	0k
0c	45m	72y	0k
0c	9m	36y	14k
10c	33m	54y	48k

129r	85g	107b
180r	168g	170b
248r	158g	89b
223r	201g	154b
136r	106g	75b

249

0c	38m	70y	0k
11c	9m	30y	42k
50c	72m	50y	40k
9c	59m	50y	0k
10c	74m	89y	20k

250r	171g	96b
146r	144g	122b
97r	62g	73b
225r	130g	116b
183r	83g	43b

250

65c	74m	60y	70k
36c	25m	57y	20k
0c	65m	100y	8k
0c	66m	100y	45k
20c	59m	82y	56k

46r	30g	37b
142r	144g	108b
226r	112g	30b
151r	73g	7b
109r	65g	30b

251

0c	61m	56y	0k
0c	10m	44y	31k
0c	22m	15y	0k
0c	54m	81y	0k
0c	0m	20y	10k

244r	130g	106b
188r	167g	118b
251r	207g	199b
246r	141g	69b
233r	228g	195b

252

0c	27m	52y	0k
29c	0m	20y	50k
0c	56m	79y	0k
17c	20m	25y	30k
0c	5m	9y	18k

253r	194g	133b
104r	132g	126b
246r	138g	73b
158r	148g	139b
214r	203g	194b

Orange, Black & Grey

Orange, black and grey combinations are made from orange hues in combination with pure black, and greys that are lighter shades of pure black. The resulting combinations are graphically powerful, sophisticated, and elegant.

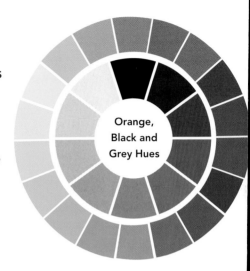

Orange, Black and Grey Hues

253

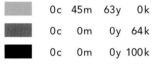

0c	45m	63y	0k
0c	0m	0y	64k
0c	0m	0y	100k

248r	159g	104b
121r	123g	125b
35r	31g	32b

254

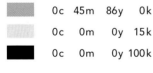

0c	45m	86y	0k
0c	0m	0y	15k
0c	0m	0y	100k

249r	157g	60b
220r	221g	222b
35r	31g	32b

255

0c	31m	46y	0k
0c	0m	0y	53k
0c	0m	0y	100k

251r	187g	140b
142r	144g	146b
35r	31g	32b

256

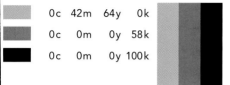

0c	42m	64y	0k
0c	0m	0y	58k
0c	0m	0y	100k

249r	164g	105b
132r	134g	136b
35r	31g	32b

257

10c	44m	89y	0k
0c	0m	0y	76k
0c	0m	0y	100k

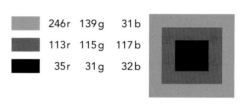

227r	154g	59b
97r	98g	100b
35r	31g	32b

258

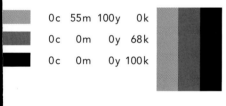

0c	55m	100y	0k
0c	0m	0y	68k
0c	0m	0y	100k

246r	139g	31b
113r	115g	117b
35r	31g	32b

259

0c	64m	86y	14k
0c	0m	0y	26k
0c	0m	0y	100k

213r	108g	50b
197r	198g	200b
35r	31g	32b

260

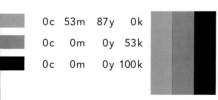

0c	53m	87y	0k
0c	0m	0y	53k
0c	0m	0y	100k

247r	143g	57b
142r	144g	146b
35r	8g	32b

261

0c	50m	75y	0k
0c	0m	0y	16k
0c	0m	0y	55k
0c	0m	0y	100k

247r	149g	82b
217r	219g	220b
138r	140g	142b
35r	31g	32b

262

0c	64m	92y	0k
0c	0m	0y	34k
0c	0m	0y	54k
0c	0m	0y	100k

244r	123g	46b
179r	181g	184b
139r	141g	144b
35r	31g	32b

263

0c	64m	86y	15k
0c	0m	0y	14k
0c	0m	0y	36k
100c	0m	0y	100k

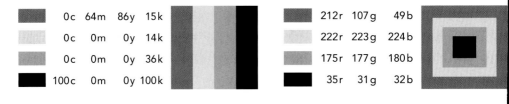

212r	107g	49b
222r	223g	224b
175r	177g	180b
35r	31g	32b

264

0c	61m	88y	0k
0c	0m	0y	20k
0c	0m	0y	48k
0c	0m	0y	100k

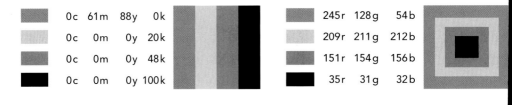

245r	128g	54b
209r	211g	212b
151r	154g	156b
35r	31g	32b

265

0c	40m	63y	0k
0c	0m	0y	37k
0c	0m	0y	75k
0c	0m	0y	100k

249r	168g	107b
174r	176g	178b
99r	100g	103b
35r	31g	32b

266

0c	75m	85y	0k
0c	0m	0y	22k
0c	0m	0y	70k
0c	0m	0y	100k

242r	102g	57b
205r	207g	208b
109r	111g	113b
35r	31g	32b

267

0c	42m	86y	0k
0c	0m	0y	24k
0c	0m	0y	62k
0c	0m	0y	100k

249r	163g	61b
201r	203g	204b
125r	126g	129b
35r	31g	32b

268

0c	72m	100y	27k
0c	0m	0y	30k
0c	0m	0y	50k
0c	0m	0y	100k

186r	82g	22b
188r	189g	192b
147r	149g	152b
35r	31g	32b

269

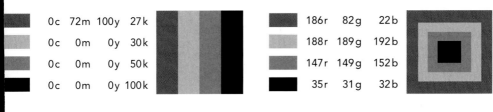

0c	49m	83y	12k
0c	0m	0y	25k
0c	0m	0y	72k
0c	0m	0y	100k

220r	134g	58b
198r	200g	202b
105r	106g	108b
35r	31g	32b

270

0c	63m	75y	0k
0c	0m	0y	33k
0c	0m	0y	71k
0c	0m	0y	100k

244r	125g	77b
182r	184g	186b
107r	108g	111b
35r	31g	32b

271

0c	73m	91y	15k
0c	53m	82y	0k
0c	0m	0y	16k
0c	0m	0y	32k
0c	0m	0y	100k

210r	92g	41b
247r	143g	67b
217r	219g	220b
183r	185g	188b
35r	31g	32b

272

0c	59m	80y	0k
0c	42m	83y	0k
0c	0m	0y	12k
0c	0m	0y	61k
0c	0m	0y	100k

245r	133g	70b
249r	163g	67b
226r	227g	228b
126r	128g	130b
35r	31g	32b

273

0c	57m	73y	44k
0c	55m	81y	0k
0c	0m	0y	23k
0c	0m	0y	63k
0c	0m	0y	100k

155r	85g	49b
246r	140g	68b
203r	204g	206b
122r	124g	127b
35r	31g	32b

274

0c	56m	80y	0k
0c	74m	100y	0k
0c	0m	0y	13k
0c	0m	0y	31k
0c	0m	0y	100k

246r	138g	70b
242r	103g	34b
224r	225g	226b
186r	188g	190b
35r	31g	32b

275

0c	42m	66y	0k
0c	79m	100y	0k
0c	0m	0y	42k
0c	0m	0y	60k
0c	0m	0y	100k

249r	164g	101b
241r	93g	34b
163r	165g	168b
128r	130g	133b
35r	31g	32b

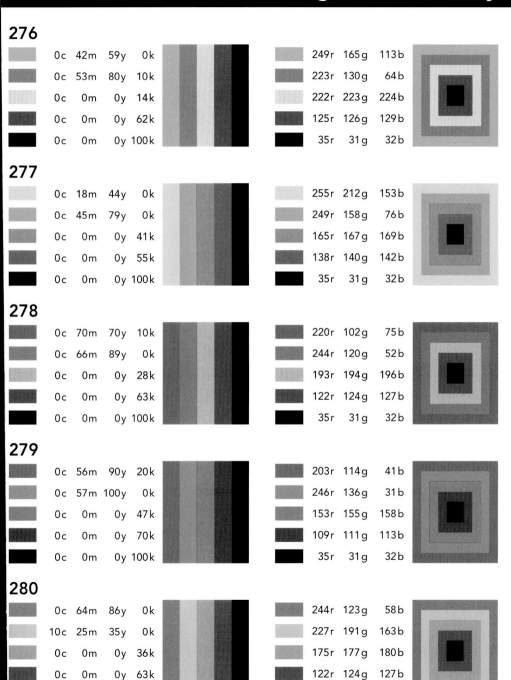

276

0c	42m	59y	0k
0c	53m	80y	10k
0c	0m	0y	14k
0c	0m	0y	62k
0c	0m	0y	100k

249r	165g	113b
223r	130g	64b
222r	223g	224b
125r	126g	129b
35r	31g	32b

277

0c	18m	44y	0k
0c	45m	79y	0k
0c	0m	0y	41k
0c	0m	0y	55k
0c	0m	0y	100k

255r	212g	153b
249r	158g	76b
165r	167g	169b
138r	140g	142b
35r	31g	32b

278

0c	70m	70y	10k
0c	66m	89y	0k
0c	0m	0y	28k
0c	0m	0y	63k
0c	0m	0y	100k

220r	102g	75b
244r	120g	52b
193r	194g	196b
122r	124g	127b
35r	31g	32b

279

0c	56m	90y	20k
0c	57m	100y	0k
0c	0m	0y	47k
0c	0m	0y	70k
0c	0m	0y	100k

203r	114g	41b
246r	136g	31b
153r	155g	158b
109r	111g	113b
35r	31g	32b

280

0c	64m	86y	0k
10c	25m	35y	0k
0c	0m	0y	36k
0c	0m	0y	63k
0c	0m	0y	k

244r	123g	58b
227r	191g	163b
175r	177g	180b
122r	124g	127b
35r	31g	32b

YELLOW HUES

Monochromatic Yellow Combinations

Monochromatic yellow combinations are comprised entirely of varying shades of the yellow hue. These highly useful combinations are further enlivened by varying the brightness and saturation of each hue.

Monochromatic
Yellow Combinations

281

0c	26m	100y	15k
0c	0m	74y	0k
0c	9m	100y	18k

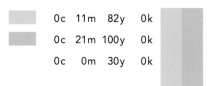

220r	167g	15b
255r	244g	98b
217r	188g	0b

282

0c	23m	100y	0k
0c	0m	25y	0k
0c	9m	75y	13k

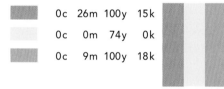

255r	197g	11b
255r	251g	204b
228r	199g	84b

283

0c	11m	82y	0k
0c	21m	100y	0k
0c	0m	30y	0k

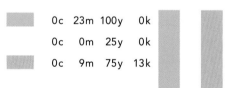

255r	221g	73b
255r	201g	7b
255r	250g	194b

284

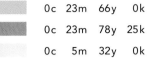 0c 23m 66y 0k
0c 23m 78y 25k
0c 5m 32y 0k

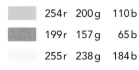 254r 200g 110b
199r 157g 65b
255r 238g 184b

285

 0c 28m 100y 10k
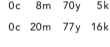 0c 14m 80y 0k
0c 12m 56y 43k

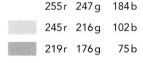 229r 171g 17b
255r 215g 79b
162r 142g 86b

286

0c 0m 35y 0k
 0c 8m 70y 5k
 0c 20m 77y 16k

255r 247g 184b
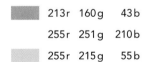 245r 216g 102b
219r 176g 75b

287

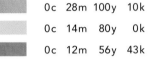 0c 28m 90y 18k
0c 0m 22y 0k
0c 14m 88y 0k

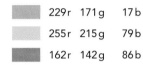 213r 160g 43b
255r 251g 210b
255r 215g 55b

288

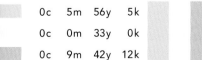 0c 5m 56y 5k
0c 0m 33y 0k
0c 9m 42y 12k

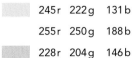 245r 222g 131b
255r 250g 188b
228r 204g 146b

289

0c	10m	46y	10k	
0c	40m	100y	38k	
0c	21m	58y	17k	
0c	7m	40y	0k	

232r	205g	141b
168r	113g	9b
216r	175g	108b
255r	233g	168b

290

0c	0m	63y	0k	
0c	12m	81y	0k	
10c	26m	80y	0k	
10c	33m	100y	12k	

255r	246g	126b
255r	219g	76b
230r	186g	81b
204r	154g	30b

291

0c	32m	91y	36k	
0c	15m	86y	12k	
17c	22m	54y	23k	
0c	0m	37y	0k	

174r	126g	30b
228r	190g	56b
171r	154g	108b
255r	249g	180b

292

0c	14m	86y	0k	
0c	38m	89y	48k	
13c	33m	100y	0k	
0c	10m	47y	0k	

255r	215g	62b
149r	102g	25b
224r	171g	38b
255r	226g	152b

293

0c	29m	91y	20k	
0c	12m	100y	13k	
0c	43m	100y	55k	
0c	5m	33y	0k	

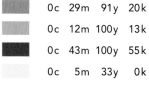

208r	155g	40b
228r	192g	0b
135r	86g	0b
255r	237g	183b

294

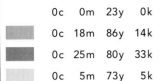

0c	0m	23y	0k
0c	18m	86y	14k
0c	25m	80y	33k
0c	5m	73y	5k

255r	251g	207b
223r	182g	55b
182r	141g	55b
246r	220g	95b

295

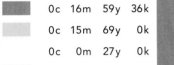

0c	16m	59y	36k
0c	15m	69y	0k
0c	0m	27y	0k
0c	20m	81y	17k

176r	149g	89b
255r	215g	107b
255r	251g	200b
217r	175g	65b

296

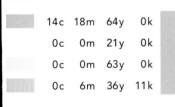

14c	18m	64y	0k
0c	0m	21y	0k
0c	0m	63y	0k
0c	6m	36y	11k

222r	198g	119b
255r	251g	211b
255r	246g	126b
231r	212g	160b

297

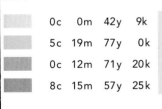

0c	0m	42y	9k
5c	19m	77y	0k
0c	12m	71y	20k
8c	15m	57y	25k

237r	228g	157b
242r	202g	89b
212r	182g	86b
184r	165g	105b

298

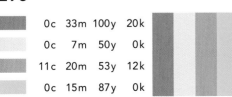

0c	33m	100y	20k
0c	7m	50y	0k
11c	20m	53y	12k
0c	15m	87y	0k

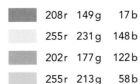

208r	149g	17b
255r	231g	148b
202r	177g	122b
255r	213g	58b

Monochromatic Yellow Combinations

299

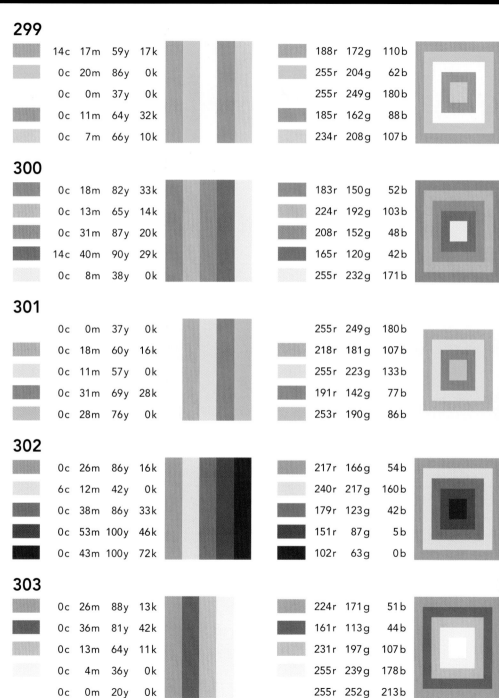

14c	17m	59y	17k
0c	20m	86y	0k
0c	0m	37y	0k
0c	11m	64y	32k
0c	7m	66y	10k

188r	172g	110b
255r	204g	62b
255r	249g	180b
185r	162g	88b
234r	208g	107b

300

0c	18m	82y	33k
0c	13m	65y	14k
0c	31m	87y	20k
14c	40m	90y	29k
0c	8m	38y	0k

183r	150g	52b
224r	192g	103b
208r	152g	48b
165r	120g	42b
255r	232g	171b

301

0c	0m	37y	0k
0c	18m	60y	16k
0c	11m	57y	0k
0c	31m	69y	28k
0c	28m	76y	0k

255r	249g	180b
218r	181g	107b
255r	223g	133b
191r	142g	77b
253r	190g	86b

302

0c	26m	86y	16k
6c	12m	42y	0k
0c	38m	86y	33k
0c	53m	100y	46k
0c	43m	100y	72k

217r	166g	54b
240r	217g	160b
179r	123g	42b
151r	87g	5b
102r	63g	0b

303

0c	26m	88y	13k
0c	36m	81y	42k
0c	13m	64y	11k
0c	4m	36y	0k
0c	0m	20y	0k

224r	171g	51b
161r	113g	44b
231r	197g	107b
255r	239g	178b
255r	252g	213b

304

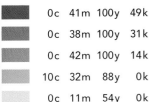

0c	41m	100y	49k
0c	38m	100y	31k
0c	42m	100y	14k
10c	32m	88y	0k
0c	11m	54y	0k

147r	96g	1b
183r	125g	14b
218r	142g	23b
229r	174g	62b
255r	224g	138b

305

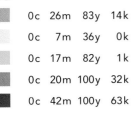

0c	26m	83y	14k
0c	7m	36y	0k
0c	17m	82y	1k
0c	20m	100y	32k
0c	42m	100y	63k

221r	169g	61b
255r	233g	175b
252r	206g	72b
184r	148g	5b
120r	77g	0b

306

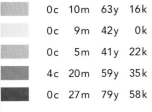

0c	10m	63y	16k
0c	9m	42y	0k
0c	5m	41y	22k
4c	20m	59y	35k
0c	27m	79y	58k

220r	193g	105b
255r	229g	163b
208r	192g	137b
170r	144g	89b
131r	100g	36b

307

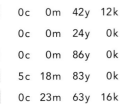

0c	0m	42y	12k
0c	0m	24y	0k
0c	0m	86y	0k
5c	18m	83y	0k
0c	23m	63y	16k

230r	221g	153b
255r	251g	206b
255r	243g	59b
243r	203g	73b
217r	172g	100b

308

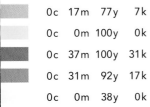

0c	17m	77y	7k
0c	0m	100y	0k
0c	37m	100y	31k
0c	31m	92y	17k
0c	0m	38y	0k

239r	196g	82b
255r	242g	0b
184r	127g	13b
215r	157g	38b
255r	249g	178b

Yellow & Complementary Hues

Yellow and complementary hue combinations are comprised of yellow hues and their opposite or near-opposite colors on the color wheel; they are sometimes called contrasting colors. These combinations are optically aggressive or intense.

Complementary Hues

309

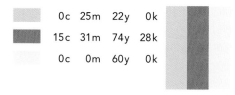

0c	25m	22y	0k
15c	31m	74y	28k
0c	0m	60y	0k

251r	200g	185b
166r	134g	71b
255r	246g	133b

310

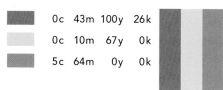

0c	43m	100y	26k
0c	10m	67y	0k
5c	64m	0y	0k

193r	125g	18b
255r	224g	113b
229r	125g	178b

311

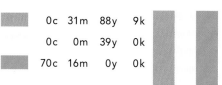

0c	31m	88y	9k
0c	0m	39y	0k
70c	16m	0y	0k

231r	168g	52b
255r	249g	176b
44r	169g	224b

312

64c	0m	36y	0k
0c	0m	42y	0k
0c	12m	75y	0k

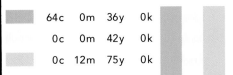

79r	193g	180b
255r	248g	170b
255r	219g	93b

313

0c	14m	86y	0k
80c	0m	0y	14k
10c	35m	100y	0k

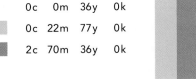

255r	215g	62b
0r	164g	213b
229r	169g	36b

314

0c	0m	36y	0k
0c	22m	77y	0k
2c	70m	36y	0k

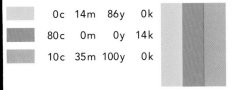

255r	249g	182b
255r	201g	86b
237r	113g	126b

315

0c	14m	67y	0k
14c	79m	0y	29k
0c	20m	54y	15k

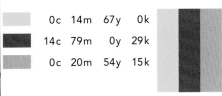

255r	216g	111b
159r	66g	124b
220r	180g	117b

316

0c	86m	67y	8k
0c	25m	86y	0k
0c	5m	46y	0k

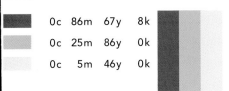

222r	70g	74b
254r	194g	62b
255r	236g	157b

317

0c	0m	72y	0k
0c	34m	75y	0k
81c	50m	27y	14k
0c	0m	29y	0k

255r	244g	103b
251r	178g	87b
55r	104g	136b
255r	250g	196b

318

0c	0m	42y	0k
0c	14m	72y	16k
15c	40m	100y	30k
10c	81m	0y	25k

255r	248g	170b
220r	186g	87b
161r	118g	25b
172r	65g	127b

319

0c	20m	62y	0k
0c	0m	64y	0k
81c	30m	0y	0k
0c	15m	49y	29k

255r	206g	119b
255r	245g	124b
0r	144g	208b
191r	164g	111b

320

0c	9m	72y	12k
0c	3m	27y	0k
64c	77m	29y	0k
0c	14m	87y	0k

229r	201g	91b
255r	242g	196b
120r	87g	132b
255r	215g	58b

321

0c	45m	32y	0k
3c	47m	89y	31k
0c	14m	86y	0k
0c	0m	52y	0k

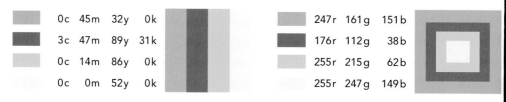

247r	161g	151b
176r	112g	38b
255r	215g	62b
255r	247g	149b

322

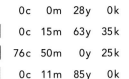

0c	0m	28y	0k
0c	15m	63y	35k
76c	50m	0y	25k
0c	11m	85y	0k

255r	250g	198b
179r	152g	85b
55r	95g	151b
255r	220g	64b

323

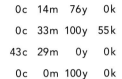

0c	14m	76y	0k
0c	33m	100y	55k
43c	29m	0y	0k
0c	0m	100y	0k

255r	216g	90b
136r	97g	0b
144r	165g	213b
255r	242g	0b

324

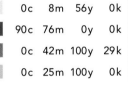

0c	8m	56y	0k
90c	76m	0y	0k
0c	42m	100y	29k
0c	25m	100y	0k

255r	229g	136b
51r	84g	165b
187r	123g	16b
255r	194g	14b

325

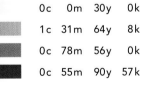

0c	0m	30y	0k
1c	31m	64y	8k
0c	78m	56y	0k
0c	55m	90y	57k

255r	250g	194b
229r	171g	103b
241r	95g	97b
130r	72g	13b

326

0c	0m	54y	0k
0c	27m	86y	0k
0c	82m	89y	0k
0c	25m	68y	29k

255r	247g	145b
254r	191g	62b
241r	86g	50b
190r	148g	80b

327

0c	10m	84y	0k
0c	35m	100y	59k
15c	56m	0y	0k
0c	31m	82y	0k
0c	4m	31y	0k

255r	222g	67b
129r	90g	0b
209r	135g	185b
253r	184g	72b
255r	240g	188b

328

0c	0m	37y	0k
75c	0m	0y	15k
90c	25m	19y	27k
0c	14m	86y	16k
0c	11m	83y	0k

255r	249g	180b
0r	165g	212b
0r	115g	145b
220r	185g	54b
255r	221g	70b

329

0c	35m	83y	17k
42c	86m	20y	0k
82c	100m	31y	0k
0c	16m	80y	0k
0c	0m	45y	0k

213r	151g	58b
161r	72g	133b
91r	49g	116b
255r	212g	79b
255r	248g	163b

330

0c	10m	60y	0k
17c	39m	86y	0k
37c	14m	0y	0k
31c	14m	8y	20k
0c	0m	34y	12k

255r	224g	127b
214r	159g	68b
156r	193g	231b
145r	165g	181b
230r	222g	167b

331

0c	28m	70y	27k
0c	11m	69y	0k
0c	0m	41y	0k
0c	83m	68y	0k
0c	85m	50y	36k

193r	147g	77b
255r	222g	108b
255r	248g	171b
240r	83g	80b
167r	50g	67b

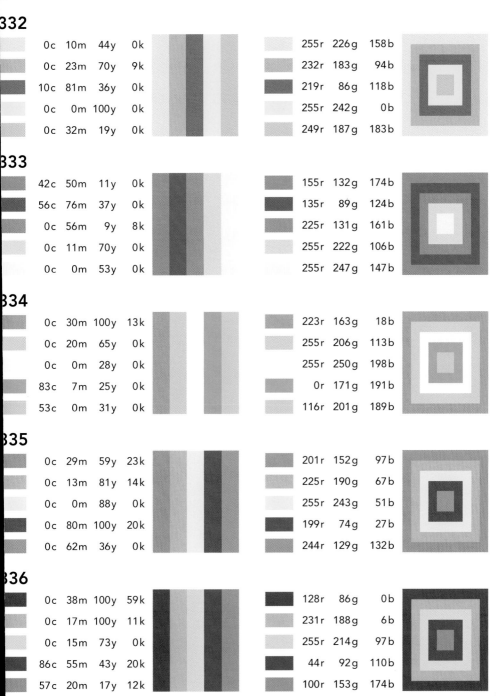

332

0c	10m	44y	0k
0c	23m	70y	9k
10c	81m	36y	0k
0c	0m	100y	0k
0c	32m	19y	0k

255r	226g	158b
232r	183g	94b
219r	86g	118b
255r	242g	0b
249r	187g	183b

333

42c	50m	11y	0k
56c	76m	37y	0k
0c	56m	9y	8k
0c	11m	70y	0k
0c	0m	53y	0k

155r	132g	174b
135r	89g	124b
225r	131g	161b
255r	222g	106b
255r	247g	147b

334

0c	30m	100y	13k
0c	20m	65y	0k
0c	0m	28y	0k
83c	7m	25y	0k
53c	0m	31y	0k

223r	163g	18b
255r	206g	113b
255r	250g	198b
0r	171g	191b
116r	201g	189b

335

0c	29m	59y	23k
0c	13m	81y	14k
0c	0m	88y	0k
0c	80m	100y	20k
0c	62m	36y	0k

201r	152g	97b
225r	190g	67b
255r	243g	51b
199r	74g	27b
244r	129g	132b

336

0c	38m	100y	59k
0c	17m	100y	11k
0c	15m	73y	0k
86c	55m	43y	20k
57c	20m	17y	12k

128r	86g	0b
231r	188g	6b
255r	214g	97b
44r	92g	110b
100r	153g	174b

Yellow and adjacent hue combinations are comprised of yellow hues and their adjacent or near-adjacent hues on the color wheel. They are sometimes called analogous hues. Because of the hues' close similarity the resulting combinations are generally rich, pleasant and harmonious.

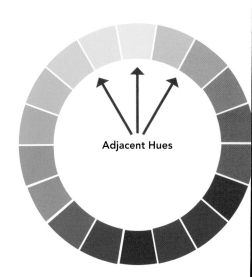

Adjacent Hues

337

0c	6m	75y	0k	
30c	0m	81y	0k	
0c	25m	100y	36k	

255r	231g	94b
188r	215g	92b
175r	135g	6b

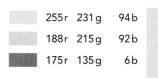

338

0c	0m	44y	0k	
0c	63m	100y	0k	
0c	22m	100y	15k	

255r	248g	166b
244r	124g	32b
221r	174g	12b

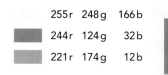

339

0c	42m	100y	32k	
0c	48m	92y	0k	
0c	0m	42y	3k	

180r	118g	14b
248r	152g	47b
255r	248g	170b

340

 0c 20m 86y 0k
 84c 42m 100y 0k
27c 30m 100y 9k

 255r 204g 62b
 64r 125g 69b
179r 154g 43b

341

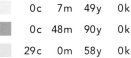 0c 7m 49y 0k
0c 48m 90y 0k
29c 0m 58y 0k

 255r 232g 150b
 248r 152g 52b
187r 219g 141b

342

 0c 10m 64y 0k
0c 21m 83y 25k
68c 30m 70y 40k

255r 224g 119b
 199r 159g 55b
62r 99g 72b

343

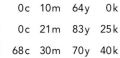 0c 0m 31y 0k
0c 20m 46y 0k
0c 57m 30y 0k

 255r 250g 192b
254r 208g 148b
244r 139g 144b

344

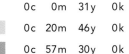 0c 50m 86y 43k
0c 6m 63y 6k
53c 0m 70y 20k

 157r 94g 32b
 243r 219g 116b
 104r 165g 102b

345

0c	8m	66y	0k
16c	40m	87y	0k
72c	48m	76y	0k
46c	23m	46y	0k

255r	228g	116b
215r	157g	66b
97r	122g	94b
147r	170g	147b

346

28c	0m	36y	20k
0c	0m	34y	0k
17c	47m	89y	32k
0c	10m	72y	0k

154r	185g	152b
255r	249g	186b
154r	106g	41b
255r	223g	101b

347

0c	9m	59y	0k
20c	15m	90y	20k
21c	0m	63y	0k
42c	33m	100y	30k

255r	227g	130b
174r	164g	53b
208r	225g	130b
120r	116g	38b

348

0c	44m	85y	0k
0c	0m	19y	0k
0c	23m	64y	0k
0c	5m	80y	0k

249r	159g	62b
255r	252g	216b
254r	200g	114b
255r	232g	80b

349

9c	24m	90y	25k
9c	0m	50y	0k
0c	0m	26y	0k
0c	57m	90y	0k

182r	150g	44b
236r	238g	153b
255r	251g	202b
246r	136g	51b

350

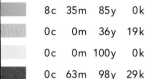

| | | | | |
|---|---|---|---|
| 8c | 35m | 85y | 0k |
| 0c | 0m | 36y | 19k |
| 0c | 0m | 100y | 0k |
| 0c | 63m | 98y | 29k |

233r	171g	67b
216r	209g	154b
255r	242g	0b
183r	94g	22b

351

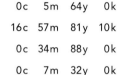

0c	5m	64y	0k
16c	57m	81y	10k
0c	34m	88y	0k
0c	7m	32y	0k

255r	234g	121b
193r	118g	65b
252r	177g	57b
255r	234g	183b

352

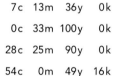

7c	13m	36y	0k
0c	33m	100y	0k
28c	25m	90y	0k
54c	0m	49y	16k

236r	215g	171b
252r	179g	22b
193r	175g	68b
101r	172g	137b

353

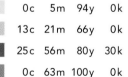

0c	5m	94y	0k
13c	21m	66y	0k
25c	56m	80y	30k
0c	63m	100y	0k

255r	231g	23b
224r	193g	113b
145r	95g	55b
244r	124g	32b

354

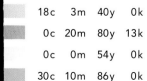

18c	3m	40y	0k
0c	20m	80y	13k
0c	0m	54y	0k
30c	10m	86y	0k

212r	223g	171b
225r	181g	70b
255r	247g	145b
188r	197g	79b

355

0c	0m	35y	9k
0c	14m	88y	19k
42c	17m	74y	14k
0c	6m	90y	10k
17c	0m	83y	25k

237r	229g	170b
214r	180g	48b
139r	158g	92b
235r	208g	44b
171r	179g	64b

356

0c	5m	75y	0k
0c	63m	88y	0k
0c	70m	100y	15k
0c	58m	87y	57k
22c	42m	100y	0k

255r	232g	95b
244r	125g	54b
211r	97g	28b
130r	69g	17b
204r	151g	46b

357

6c	13m	48y	0k
36c	10m	48y	14k
71c	25m	80y	16k
0c	11m	86y	10k
0c	5m	20y	0k

240r	215g	149b
148r	172g	134b
77r	131g	83b
234r	200g	57b
255r	239g	207b

358

0c	47m	87y	14k
0c	42m	90y	36k
0c	35m	81y	0k
0c	8m	57y	0k
10c	28m	54y	0k

216r	135g	50b
172r	113g	32b
251r	176g	73b
255r	229g	135b
228r	184g	130b

359

0c	44m	86y	0k
42c	44m	73y	0k
0c	6m	57y	0k
0c	36m	60y	0k
0c	60m	60y	0k

249r	159g	61b
161r	139g	96b
255r	233g	136b
250r	176g	114b
245r	132g	102b

360

	C	M	Y	K
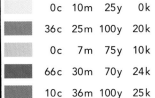	0c	10m	25y	0k
	36c	25m	100y	20k
	0c	7m	75y	10k
	66c	30m	70y	24k
	10c	36m	100y	25k

	R	G	B
	255r	229g	193b
	145r	142g	42b
	234r	207g	87b
	82r	119g	88b
	179r	132g	25b

361

	C	M	Y	K
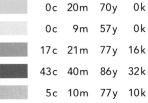	0c	20m	70y	0k
	0c	9m	57y	0k
	17c	21m	77y	16k
	43c	40m	86y	32k
	5c	10m	77y	10k

	R	G	B
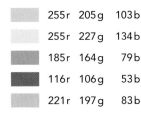	255r	205g	103b
	255r	227g	134b
	185r	164g	79b
	116r	106g	53b
	221r	197g	83b

362

	C	M	Y	K
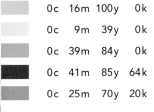	0c	16m	100y	0k
	0c	9m	39y	0k
	0c	39m	84y	0k
	0c	41m	85y	64k
	0c	25m	70y	20k

	R	G	B
	255r	210g	0b
	255r	229g	169b
	250r	169g	66b
	119r	77g	16b
	209r	163g	84b

363

	C	M	Y	K
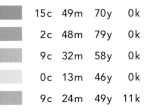	15c	49m	70y	0k
	2c	48m	79y	0k
	9c	32m	58y	0k
	0c	13m	46y	0k
	9c	24m	49y	11k

	R	G	B
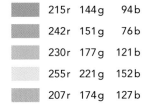	215r	144g	94b
	242r	151g	76b
	230r	177g	121b
	255r	221g	152b
	207r	174g	127b

364

	C	M	Y	K
	34c	0m	65y	0k
	53c	40m	100y	0k
	65c	0m	71y	0k
	0c	8m	22y	0k
	10c	36m	100y	24k

	R	G	B
	175r	213g	128b
	141r	139g	61b
	89r	189g	121b
	255r	234g	201b
	181r	133g	26b

Yellow and muted hue combinations are comprised of yellow hues in combination with more subdued colors. Muted hues are made by combining a hue with its complement. The result is a hue that is less saturated, more somber.

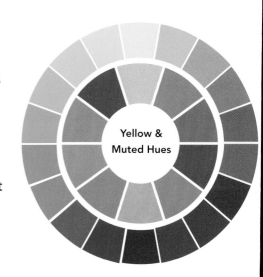

Yellow &
Muted Hues

365

	c	m	y	k
	5c	10m	51y	0k
	39c	16m	20y	20k
	6c	25m	30y	58k

	r	g	b
	243r	220g	145b
	131r	157g	163b
	123r	102g	91b

366

	c	m	y	k
	0c	7m	76y	7k
	17c	38m	36y	39k
	24c	20m	41y	20k

	r	g	b
	241r	213g	86b
	142r	111g	103b
	163r	158g	131b

367

	c	m	y	k
	0c	21m	71y	0k
	15c	33m	54y	20k
	10c	61m	70y	35k

	r	g	b
	255r	203g	100b
	179r	144g	106b
	157r	88g	60b

368

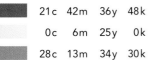 21c 42m 36y 48k
0c 6m 25y 0k
28c 13m 34y 30k

121r 93g 90b
255r 237g 197b
139r 150g 132b

369

0c 9m 61y 0k
47c 5m 16y 49k
25c 25m 33y 20k

255r 227g 126b
76r 120g 128b
161r 152g 139b

370

0c 14m 48y 0k
23c 18m 0y 16k
30c 31m 16y 36k

255r 219g 148b
165r 171g 198b
126r 120g 133b

371

0c 9m 47y 0k
8c 17m 60y 21k
0c 41m 34y 34k

255r 228g 153b
192r 169g 104b
176r 120g 109b

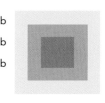

372

10c 38m 38y 0k
0c 7m 55y 12k
0c 10m 20y 42k

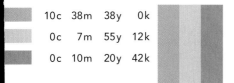

226r 166g 119b
229r 206g 125b
164r 149g 134b

373

0c	16m	70y	26k
10c	23m	77y	0k
10c	46m	70y	20k
15c	66m	93y	28k

198r	166g	82b
230r	191g	89b
186r	126g	78b
163r	87g	36b

374

0c	11m	53y	0k
0c	15m	38y	25k
0c	15m	20y	47k
0c	10m	48y	30k

255r	224g	141b
199r	174g	132b
153r	135g	123b
189r	169g	114b

375

0c	15m	59y	14k
0c	48m	71y	13k
0c	53m	57y	46k
14c	21m	27y	30k

223r	189g	113b
218r	136g	80b
151r	88g	66b
162r	148g	136b

376

0c	23m	36y	28k
0c	14m	42y	0k
0c	14m	34y	44k
0c	30m	57y	59k

192r	156g	126b
255r	219g	159b
160r	140g	112b
129r	96g	61b

377

5c	14m	38y	0k
52c	38m	40y	24k
70c	55m	50y	29k
0c	4m	37y	20k

241r	215g	166b
108r	117g	117b
76r	87g	93b
212r	198g	148b

378

0c	11m	55y	0k
24c	46m	70y	42k
53c	31m	37y	19k
20c	20m	22y	19k

255r	224g	137b
128r	94g	61b
110r	131g	131b
171r	164g	160b

379

0c	41m	70y	0k
0c	30m	50y	20k
0c	13m	63y	9k
0c	47m	41y	26k

249r	165g	95b
207r	156g	112b
235r	202g	111b
192r	122g	107b

380

0c	67m	71y	58k
0c	20m	79y	16k
0c	31m	58y	38k
0c	50m	87y	41k

127r	58g	35b
219r	176g	71b
170r	127g	82b
161r	96g	32b

381

12c	15m	62y	10k
13c	27m	74y	23k
48c	40m	35y	40k
20c	20m	33y	10k

205r	186g	113b
178r	147g	76b
96r	97g	102b
186r	176g	156b

382

8c	26m	41y	40k
0c	5m	59y	14k
24c	15m	48y	12k
22c	5m	0y	34k

154r	128g	102b
226r	205g	117b
177r	177g	134b
139r	159g	176b

383

0c	15m	38y	0k
42c	31m	40y	42k
0c	29m	86y	0k
16c	18m	45y	21k
45c	10m	32y	25k

255r	218g	166b
101r	106g	99b
253r	187g	62b
176r	163g	125b
113r	152g	143b

384

0c	0m	29y	0k
0c	10m	20y	50k
0c	24m	63y	15k
0c	0m	18y	25k
5c	47m	41y	34k

255r	250g	196b
147r	134g	121b
219r	173g	101b
201r	198g	173b
166r	109g	98b

385

21c	38m	20y	10k
0c	25m	20y	16k
25c	43m	31y	29k
0c	14m	58y	8k
0c	9m	50y	0k

182r	148g	159b
215r	173g	163b
146r	115g	118b
237r	201g	120b
255r	228g	147b

386

34c	25m	54y	10k
12c	10m	71y	19k
15c	30m	39y	39k
0c	10m	34y	16k
0c	25m	87y	18k

159r	158g	121b
190r	178g	90b
145r	121g	104b
219r	196g	153b
213r	164g	50b

387

7c	14m	29y	0k
0c	20m	70y	10k
13c	34m	61y	20k
0c	25m	100y	0k
20c	47m	67y	31k

235r	214g	182b
231r	186g	94b
183r	142g	96b
255r	194g	14b
151r	107g	73b

388

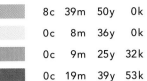

8c	39m	50y	0k
0c	8m	36y	0k
0c	9m	25y	32k
0c	19m	39y	53k
42c	42m	44y	45k

231r	166g	129b
255r	232g	175b
185r	169g	144b
142r	119g	92b
98r	90g	86b

389

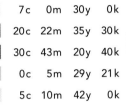

7c	0m	30y	0k
20c	22m	35y	30k
30c	43m	20y	40k
0c	5m	29y	21k
5c	10m	42y	0k

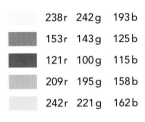

238r	242g	193b
153r	143g	125b
121r	100g	115b
209r	195g	158b
242r	221g	162b

390

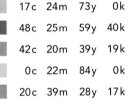

17c	24m	73y	0k
48c	25m	59y	40k
42c	20m	39y	19k
0c	22m	84y	0k
20c	39m	28y	17k

215r	185g	99b
95r	111g	85b
130r	150g	136b
255r	200g	68b
174r	138g	140b

391

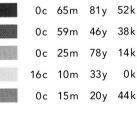

0c	65m	81y	52k
0c	59m	46y	38k
0c	25m	78y	14k
16c	10m	33y	0k
0c	15m	20y	44k

138r	66g	29b
166r	91g	82b
221r	171g	73b
215r	213g	178b
159r	140g	128b

392

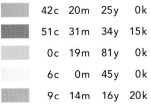

42c	20m	25y	0k
51c	31m	34y	15k
0c	19m	81y	0k
6c	0m	45y	0k
9c	14m	16y	20k

152r	179g	182b
118r	137g	140b
255r	206g	75b
243r	241g	163b
190r	178g	172b

Yellow, Black & Grey

Yellow, black and grey combinations are made from yellow hues in combination with pure black, and greys that are lighter shades of pure black. The resulting combinations are graphically powerful, sophisticated, and elegant.

393

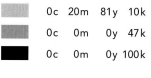

0c	20m	81y	10k
0c	0m	0y	47k
0c	0m	0y	100k

231r	185g	69b
153r	155g	158b
35r	31g	32b

394

0c	12m	87y	0k
0c	0m	0y	42k
0c	0m	0y	100k

255r	218g	58b
163r	165g	168b
35r	31g	32b

395

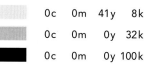

0c	0m	41y	8k
0c	0m	0y	32k
0c	0m	0y	100k

240r	230g	159b
183r	185g	188b
35r	31g	32b

396

0c	0m	62y	0k
0c	0m	0y	42k
0c	0m	0y	100k

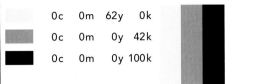

255r	246g	128b
163r	165g	168b
35r	31g	32b

397

0c	17m	85y	0k
0c	0m	0y	65k
0c	0m	0y	100k

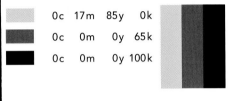

255r	210g	64b
119r	120g	123b
35r	31g	32b

398

0c	7m	40y	0k
0c	0m	0y	34k
0c	0m	0y	100k

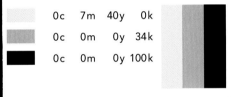

255r	233g	168b
179r	181g	184b
35r	31g	32b

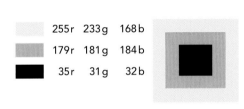

399

0c	26m	88y	0k
0c	0m	0y	15k
0c	0m	0y	100k

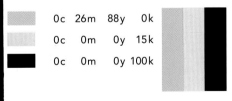

254r	193g	57b
220r	221g	222b
35r	31g	32b

400

0c	9m	55y	0k
0c	0m	0y	42k
0c	0m	0y	100k

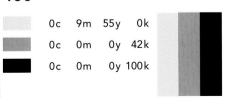

255r	227g	138b
163r	165g	168b
35r	31g	32b

401

0c	9m	65y	0k
0c	0m	0y	32k
0c	0m	0y	60k
0c	0m	0y	100k

255r	226g	117b
183r	185g	188b
128r	130g	133b
35r	31g	32b

402

0c	5m	100y	0k
0c	0m	0y	23k
0c	0m	0y	42k
0c	0m	0y	100k

255r	230g	0b
203r	204g	206b
163r	165g	168b
35r	31g	32b

403

0c	16m	83y	9k
0c	0m	0y	16k
0c	0m	0y	53k
0c	0m	0y	100k

235r	194g	65b
217r	219g	220b
142r	144g	146b
35r	31g	32b

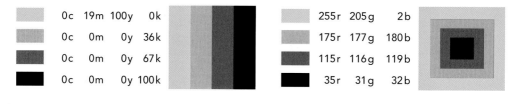

404

0c	19m	100y	0k
0c	0m	0y	36k
0c	0m	0y	67k
0c	0m	0y	100k

255r	205g	2b
175r	177g	180b
115r	116g	119b
35r	31g	32b

405

0c	11m	100y	0k
0c	0m	0y	29k
0c	0m	0y	53k
0c	0m	0y	100k

255r	219g	0b
190r	192g	194b
142r	144g	146b
35r	31g	32b

406

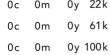

0c	0m	32y	0k
0c	0m	0y	22k
0c	0m	0y	61k
0c	0m	0y	100k

255r	250g	190b
205r	207g	208b
126r	128g	130b
35r	31g	32b

407

0c	9m	66y	0k
0c	0m	0y	25k
0c	0m	0y	70k
0c	0m	0y	100k

255r	226g	116b
198r	200g	202b
109r	111g	113b
35r	31g	32b

408

0c	5m	48y	10k
0c	0m	0y	27k
0c	0m	0y	56k
0c	0m	0y	100k

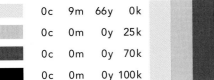

233r	214g	140b
194r	196g	198b
136r	138g	140b
35r	31g	32b

409

0c	35m	95y	0k
0c	0m	0y	14k
0c	0m	0y	41k
0c	0m	0y	100k

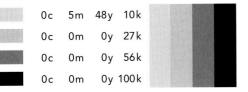

252r	175g	38b
222r	223g	224b
165r	167g	169b
35r	31g	32b

410

5c	27m	88y	0k
0c	0m	0y	17k
0c	0m	0y	51k
0c	0m	0y	100k

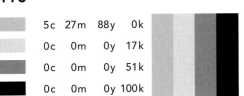

241r	187g	60b
216r	217g	219b
145r	147g	150b
35r	31g	32b

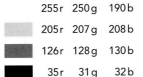

Yellow, Black & Grey

411

0c	9m	56y	10k
10c	20m	88y	16k
0c	0m	0y	31k
0c	0m	0y	59k
0c	0m	0y	100k

233r	206g	124b
198r	169g	54b
186r	188g	190b
130r	132g	135b
35r	31g	32b

412

0c	0m	32y	0k
5c	27m	85y	0k
0c	0m	0y	35k
0c	0m	0y	73k
0c	0m	0y	100k

255r	250g	190b
241r	187g	67b
178r	180g	182b
103r	104g	107b
35r	31g	32b

413

0c	21m	78y	37k
0c	5m	40y	8k
0c	0m	0y	51k
0c	0m	0y	70k
0c	0m	0y	100k

174r	140g	56b
238r	219g	157b
145r	147g	150b
109r	111g	113b
35r	31g	32b

414

0c	21m	86y	11k
17c	50m	100y	20k
0c	0m	0y	15k
0c	0m	0y	45k
0c	0m	0y	100k

229r	182g	57b
176r	116g	32b
220r	221g	222b
157r	159g	162b
35r	31g	32b

415

0c	14m	77y	0k
0c	31m	90y	19k
0c	0m	0y	27k
0c	0m	0y	66k
0c	0m	0y	100k

255r	215g	88b
210r	154g	43b
194r	196g	198b
117r	119g	121b
35r	31g	32b

416

0c	10m	42y	0k
0c	29m	66y	21k
0c	0m	0y	20k
0c	0m	0y	67k
0c	0m	0y	100k

255r	227g	162b
205r	155g	89b
209r	211g	212b
115r	116g	119b
35r	31g	32b

417

0c	0m	53y	0k
0c	7m	100y	8k
0c	0m	0y	30k
0c	0m	0y	66k
0c	0m	0y	100k

255r	247g	147b
240r	210g	0b
188r	189g	192b
117r	119g	121b
35r	31g	32b

418

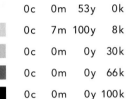

0c	0m	100y	0k
0c	33m	92y	45k
0c	0m	0y	14k
0c	0m	0y	48k
0c	0m	0y	100k

255r	242g	0b
155r	111g	22b
222r	223g	224b
151r	154g	156b
35r	31g	32b

419

0c	20m	64y	22k
0c	5m	31y	7k
0c	0m	0y	33k
0c	0m	0y	63k
0c	0m	0y	100k

206r	168g	95b
239r	222g	175b
182r	184g	186b
122r	124g	127b
35r	31g	32b

420

0c	0m	37y	0k
0c	15m	78y	14k
0c	0m	0y	16k
0c	0m	0y	39k
0c	0m	0y	100k

255r	249g	180b
224r	187g	75b
217r	219g	220b
169r	172g	174b
35r	31g	32b

GREEN HUES

Monochromatic Green Combinations

Monochromatic green combinations are comprised entirely of varying shades of the green hue. These highly useful combinations are further enlivened by varying the brightness and saturation of each hue.

Monochromatic
Green Combinations

421

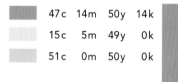

47c	14m	50y	14k
15c	5m	49y	0k
51c	0m	50y	0k

125r	160g	129b
220r	221g	152b
127r	201g	156b

422

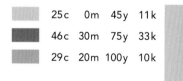

25c	0m	45y	11k
46c	30m	75y	33k
29c	20m	100y	10k

175r	202g	149b
109r	115g	70b
174r	166g	44b

423

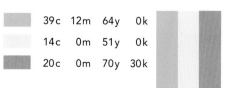

39c	12m	64y	0k
14c	0m	51y	0k
20c	0m	70y	30k

165r	189g	125b
223r	233g	152b
155r	168g	87b

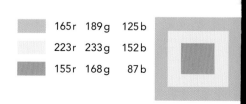

Monochromatic Green Combinations

424

48c	0m	67y	0k
47c	0m	86y	32k
24c	0m	70y	4k

140r	202g	127b
104r	148g	63b
193r	213g	112b

425

18c	0m	60y	0k
65c	0m	40y	0k
40c	5m	50y	40k

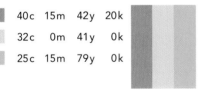

215r	228g	136b
76r	192g	173b
104r	135g	102b

426

40c	15m	42y	20k
32c	0m	41y	0k
25c	15m	79y	0k

132r	156g	133b
176r	218g	172b
199r	194g	92b

427

42c	0m	69y	0k
10c	0m	22y	0k
19c	0m	62y	26k

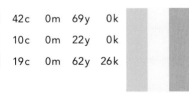

156r	206g	122b
229r	240g	209b
165r	178g	104b

428

25c	0m	54y	20k
67c	38m	75y	22k
13c	0m	52y	10k

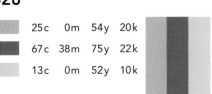

162r	185g	124b
85r	112g	80b
204r	212g	137b

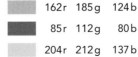

429

48c	5m	70y	0k	142r	193g	119b	
60c	30m	71y	42k	75r	99g	68b	
28c	0m	41y	0k	188r	221g	172b	
63c	30m	49y	18k	91r	128g	118b	

430

78c	0m	46y	0k	0r	182g	163b	
14c	0m	20y	0k	219r	237g	212b	
53c	0m	47y	0k	121r	200g	161b	
65c	0m	40y	20k	61r	160g	145b	

431

51c	10m	40y	23k	104r	151g	135b	
22c	0m	53y	0k	204r	225g	149b	
18c	0m	48y	33k	153r	166g	117b	
77c	30m	68y	49k	33r	86g	66b	

432

28c	0m	37y	0k	187r	222g	180b	
51c	0m	59y	30k	95r	151g	107b	
48c	30m	85y	53k	80r	88g	41b	
25c	0m	64y	0k	198r	221g	129b	

433

36c	0m	54y	20k	139r	177g	124b	
20c	0m	48y	0k	208r	228g	159b	
53c	0m	53y	0k	122r	199g	151b	
40c	0m	49y	33k	112r	153g	116b	

Monochromatic Green Combinations

434

42c	0m	59y	0k
19c	0m	53y	54k
54c	0m	61y	52k
31c	10m	77y	0k

154r	207g	141b
115r	127g	83b
63r	114g	79b
185r	197g	99b

435

65c	0m	57y	18k
41c	0m	48y	0k
31c	0m	51y	67k
36c	0m	49y	24k

69r	162g	124b
154r	209g	160b
78r	100g	69b
133r	171g	127b

436

27c	0m	46y	27k
16c	9m	48y	0k
41c	20m	100y	13k
36c	8m	88y	47k

146r	172g	128b
217r	214g	152b
145r	155g	49b
103r	120g	44b

437

28c	0m	81y	16k
14c	0m	53y	0k
24c	0m	75y	0k
53c	0m	91y	0k

166r	187g	79b
224r	232g	149b
202r	221g	105b
132r	196g	80b

438

31c	0m	43y	72k
47c	0m	53y	0k
12c	0m	23y	0k
28c	0m	36y	0k

70r	91g	69b
139r	204g	151b
224r	238g	206b
187r	222g	181b

Monochromatic Green Combinations

439

64c	0m	60y	25k
15c	0m	27y	0k
31c	0m	52y	25k
50c	5m	60y	60k
22c	0m	31y	0k

68r	152g	112b
218r	235g	199b
142r	172g	121b
62r	99g	69b
201r	228g	191b

440

31c	10m	40y	17k
24c	0m	50y	0k
27c	0m	31y	9k
47c	0m	51y	30k
38c	0m	83y	45k

154r	172g	143b
199r	224g	155b
172r	205g	176b
102r	154g	117b
101r	131g	55b

441

74c	5m	86y	0k
81c	26m	80y	0k
26c	0m	87y	0k
68c	33m	89y	0k
68c	0m	95y	63k

64r	174g	93b
53r	146g	97b
199r	219g	76b
105r	142g	80b
26r	92g	32b

442

33c	0m	85y	23k
19c	0m	83y	0k
43c	20m	87y	20k
44c	0m	86y	57k
59c	0m	95y	81k

144r	172g	67b
216r	225g	82b
131r	145g	65b
76r	110g	42b
19r	65g	9b

443

49c	0m	80y	8k
23c	0m	68y	0k
47c	0m	63y	47k
39c	0m	66y	0k
74c	24m	75y	22k

129r	186g	93b
203r	223g	121b
82r	125g	82b
163r	209g	128b
61r	125g	86b

444

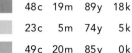

48c	19m	89y	18k
23c	5m	74y	5k
49c	20m	85y	0k
22c	1m	44y	20k
40c	25m	77y	40k

125r	147g	65b
193r	201g	99b
145r	170g	85b
168r	185g	138b
108r	113g	62b

445

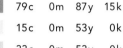

79c	0m	87y	15k
15c	0m	53y	0k
33c	0m	53y	0k
28c	0m	42y	20k
86c	31m	82y	52k

11r	157g	82b
222r	232g	149b
176r	216g	150b
155r	184g	143b
0r	79g	50b

446

47c	25m	100y	21k
64c	5m	40y	61k
58c	25m	100y	0k
31c	0m	78y	0k
58c	30m	80y	19k

123r	135g	47b
33r	94g	86b
127r	157g	64b
186r	215g	100b
105r	128g	77b

447

34c	0m	82y	12k
12c	0m	26y	0k
36c	0m	59y	0k
23c	0m	72y	0k
46c	20m	86y	18k

158r	189g	82b
225r	238g	201b
169r	212g	140b
204r	222g	111b
128r	146g	69b

448

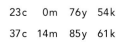

54c	5m	75y	30k
22c	0m	48y	0k
45c	0m	100y	0k
23c	0m	76y	54k
37c	14m	85y	61k

93r	142g	82b
204r	226g	159b
153r	202g	60b
110r	124g	54b
82r	94g	35b

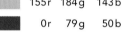

Green and complementary hue combinations are comprised of green hues and their opposite or near-opposite colors on the color wheel; they are sometimes called contrasting colors. These combinations are optically aggressive or intense.

Complementary Hues

449

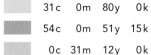

31c	0m	80y	0k
54c	0m	51y	15k
0c	31m	12y	0k

186r	215g	95b
103r	174g	136b
249r	190g	194b

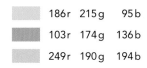

450

64c	0m	62y	21k
17c	0m	60y	9k
10c	74m	0y	0k

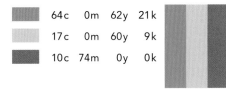

72r	158g	114b
199r	210g	125b
217r	102g	167b

451

75c	0m	82y	59k
0c	50m	92y	0k
38c	0m	81y	0k

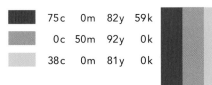

0r	96g	51b
247r	148g	47b
168r	209g	95b

452

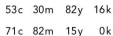

29c	5m	79y	5k
53c	30m	82y	16k
71c	82m	15y	0k

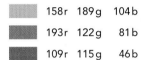

180r	196g	91b
118r	133g	75b
106r	77g	143b

453

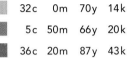

32c	0m	70y	14k
5c	50m	66y	20k
36c	20m	87y	43k

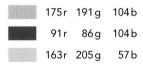

158r	189g	104b
193r	122g	81b
109r	115g	46b

454

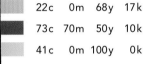

22c	0m	68y	17k
73c	70m	50y	10k
41c	0m	100y	0k

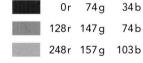

175r	191g	104b
91r	86g	104b
163r	205g	57b

455

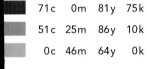

71c	0m	81y	75k
51c	25m	86y	10k
0c	46m	64y	0k

0r	74g	34b
128r	147g	74b
248r	157g	103b

456

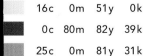

16c	0m	51y	0k
0c	80m	82y	39k
25c	0m	81y	31k

218r	231g	153b
162r	58g	36b
146r	163g	66b

457

23c	0m	65y	14k
10c	0m	52y	0k
28c	0m	74y	53k
0c	50m	41y	0k

177r	196g	112b
233r	236g	150b
105r	124g	59b
246r	151g	134b

458

48c	0m	56y	0k
67c	84m	33y	20k
22c	0m	49y	0k
29c	0m	45y	28k

138r	203g	146b
96r	61g	103b
204r	226g	157b
141r	169g	128b

459

56c	0m	53y	12k
0c	76m	0y	20k
31c	0m	53y	0k
69c	20m	60y	36k

101r	176g	136b
198r	82g	138b
181r	217g	150b
57r	113g	91b

460

58c	0m	43y	0k
68c	0m	87y	59k
9c	51m	74y	0k
31c	0m	47y	0k

104r	196g	168b
30r	98g	44b
227r	143g	85b
180r	218g	161b

461

17c	0m	31y	0k
63c	35m	89y	21k
0c	51m	100y	0k
80c	0m	86y	68k

214r	233g	191b
95r	117g	63b
247r	146g	30b
0r	82g	38b

462

35c	0m	74y	1k	
0c	75m	100y	62k	
18c	0m	48y	0k	
38c	22m	70y	23k	

172r	208g	108b
119r	44g	0b
213r	229g	159b
135r	142g	88b

463

30c	14m	75y	31k	
0c	17m	0y	0k	
42c	20m	87y	0k	
53c	27m	76y	41k	

137r	143g	75b
251r	219g	233b
162r	174g	79b
87r	105g	63b

464

62c	0m	48y	0k	
30c	36m	0y	0k	
66c	61m	48y	0k	
25c	0m	80y	0k	

92r	193g	160b
176r	161g	206b
113r	108g	121b
200r	220g	93b

465

59c	28m	79y	19k	
41c	15m	100y	0k	
19c	0m	86y	0k	
18c	48m	0y	31k	

103r	130g	79b
165r	182g	57b
216r	225g	74b
151r	110g	146b

466

42c	10m	50y	55k	
72c	0m	88y	0k	
25c	0m	57y	0k	
0c	83m	0y	54k	

81r	106g	82b
67r	183g	91b
197r	222g	143b
134r	37g	88b

467

48c	0m	81y	0k
24c	0m	45y	0k
12c	0m	20y	0k
43c	15m	74y	18k
8c	26m	0y	0k

143r	201g	98b
198r	224g	164b
224r	239g	212b
132r	154g	89b
228r	195g	221b

468

51c	14m	80y	20k
0c	25m	0y	0k
40c	5m	40y	0k
20c	60m	50y	10k
57c	40m	90y	48k

114r	148g	80b
249r	203g	223b
157r	201g	169b
184r	113g	106b
76r	83g	39b

469

44c	19m	71y	12k
23c	86m	65y	0k
24c	0m	70y	0k
0c	52m	85y	0k
42c	0m	100y	71k

138r	157g	98b
196r	75g	86b
202r	222g	117b
247r	144g	61b
60r	87g	0b

470

38c	0m	92y	0k
0c	59m	90y	20k
51c	20m	85y	31k
10c	35m	100y	0k
36c	10m	80y	53k

170r	208g	71b
202r	110g	41b
102r	126g	61b
229r	169g	36b
94r	110g	49b

471

53c	0m	66y	14k
61c	100m	0y	0k
20c	0m	81y	14k
54c	58m	19y	0k
28c	14m	90y	20k

110r	174g	114b
127r	42g	144b
185r	197g	77b
133r	116g	157b
160r	160g	56b

472

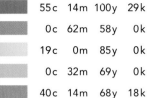

55c	14m	100y	29k
0c	62m	58y	0k
19c	0m	85y	0k
0c	32m	69y	0k
40c	14m	68y	18k

97r	133g	46b
244r	128g	103b
216r	225g	77b
252r	182g	100b
137r	158g	99b

473

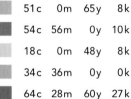

51c	0m	65y	8k
54c	56m	0y	10k
18c	0m	48y	8k
34c	36m	0y	0k
64c	28m	60y	27k

121r	185g	121b
118r	109g	168b
197r	213g	148b
167r	159g	206b
81r	119g	97b

474

56c	0m	71y	27k
76c	87m	14y	36k
40c	0m	75y	13k
25c	0m	48y	0k
71c	30m	77y	40k

89r	152g	94b
67r	43g	99b
143r	184g	97b
196r	223g	159b
57r	98g	65b

475

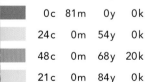

39c	11m	84y	0k
0c	81m	0y	0k
24c	0m	54y	0k
48c	0m	68y	20k
21c	0m	84y	0k

168r	190g	86b
239r	88g	160b
200r	223g	147b
115r	168g	104b
210r	223g	81b

476

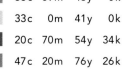

19c	0m	53y	0k
36c	59m	48y	0k
33c	0m	41y	0k
20c	70m	54y	34k
47c	20m	76y	26k

212r	228g	149b
172r	121g	121b
174r	217g	172b
145r	75g	74b
115r	135g	78b

Green and adjacent hue combinations are comprised of green hues and their adjacent or near-adjacent hues on the color wheel. They are sometimes called analogous hues. Because of the hues' close similarity the resulting combinations are generally rich, pleasant and harmonious.

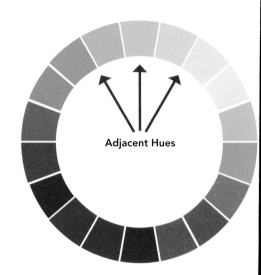

Adjacent Hues

477

16c	0m	58y	9k
30c	9m	56y	23k
0c	0m	61y	8k

200r	211g	128b
147r	163g	113b
241r	228g	121b

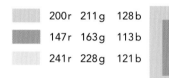

478

51c	0m	78y	0k
26c	0m	13y	0k
52c	12m	100y	38k

134r	199g	105b
187r	227g	224b
90r	123g	40b

479

40c	0m	59y	0k
0c	0m	38y	0k
25c	0m	48y	45k

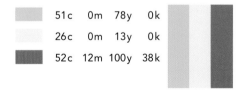

159r	209g	141b
255r	249g	178b
120r	140g	101b

480

72c	0m	87y	48k
40c	20m	76y	13k
10c	22m	100y	0k

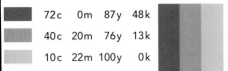

27r	113g	54b
146r	157g	88b
232r	192g	31b

481

31c	0m	60y	0k
64c	0m	40y	0k
86c	43m	38y	0k

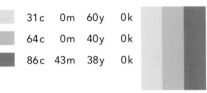

183r	217g	138b
81r	192g	173b
35r	125g	145b

482

0c	0m	100y	0k
50c	23m	80y	52k
35c	0m	46y	20k

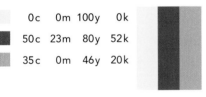

255r	242g	0b
77r	95g	49b
140r	179g	137b

483

75c	10m	78y	11k
24c	0m	38y	17k
0c	12m	81y	0k

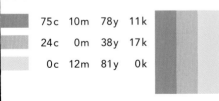

56r	152g	95b
168r	193g	153b
255r	219g	76b

484

24c	0m	92y	0k
59c	10m	0y	0k
56c	0m	94y	65k

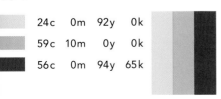

205r	220g	61b
88r	184g	232b
48r	93g	28b

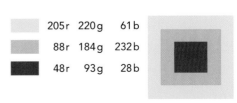

485

71c	23m	71y	35k
53c	0m	48y	20k
29c	0m	41y	0k
0c	0m	23y	0k

57r	111g	79b
100r	167g	134b
185r	220g	172b
255r	251g	207b

486

83c	25m	23y	24k
63c	0m	23y	0k
26c	0m	53y	0k
75c	9m	63y	0k

0r	121g	145b
74r	195g	202b
194r	222g	150b
53r	170g	131b

487

0c	0m	63y	0k
22c	0m	86y	0k
69c	0m	89y	0k
89c	0m	0y	25k

255r	246g	126b
209r	222g	76b
81r	185g	88b
0r	144g	192b

488

53c	10m	83y	14k
0c	20m	79y	0k
0c	0m	60y	0k
74c	23m	60y	22k

116r	160g	80b
255r	204g	81b
255r	246g	133b
57r	126g	105b

489

67c	0m	23y	0k
58c	0m	70y	49k
31c	0m	77y	25k
10c	0m	78y	17k

53r	192g	202b
60r	117g	73b
144r	170g	81b
200r	199g	79b

490

17c	0m	57y	0k
40c	0m	14y	0k
58c	0m	10y	14k
47c	10m	100y	0k

217r	230g	142b
148r	214g	220b
77r	176g	198b
150r	185g	61b

491

23c	0m	75y	11k
11c	11m	83y	0k
54c	0m	63y	0k
35c	20m	78y	58k

183r	200g	95b
232r	211g	76b
122r	197g	134b
89r	94g	45b

492

53c	0m	47y	0k
60c	0m	53y	37k
83c	25m	0y	54k
23c	0m	90y	0k

121r	200g	161b
66r	136g	106b
0r	84g	123b
206r	221g	67b

493

75c	0m	81y	0k
70c	0m	0y	32k
13c	17m	90y	14k
22c	0m	59y	0k

48r	181g	104b
0r	142g	180b
198r	175g	52b
205r	225g	138b

494

0c	12m	85y	0k
46c	0m	100y	16k
23c	0m	88y	0k
19c	11m	76y	19k

255r	218g	64b
129r	174g	51b
206r	221g	72b
178r	173g	81b

495

27c	10m	74y	11k
48c	10m	0y	0k
0c	5m	40y	0k
75c	39m	77y	26k
74c	10m	93y	74k

174r	181g	94b
124r	191g	233b
255r	236g	169b
65r	105g	75b
0r	67g	22b

496

55c	20m	75y	38k
28c	0m	56y	0k
0c	5m	100y	0k
0c	0m	36y	0k
29c	14m	70y	19k

86r	115g	70b
190r	220g	144b
255r	230g	0b
255r	249g	182b
158r	163g	94b

497

53c	22m	70y	0k
70c	0m	0y	0k
85c	0m	0y	65k
21c	0m	49y	0k
58c	0m	100y	0k

134r	166g	112b
0r	192g	243b
0r	88g	118b
206r	226g	157b
119r	192g	67b

498

31c	0m	71y	0k
64c	20m	52y	0k
0c	0m	64y	21k
85c	28m	0y	0k
0c	0m	70y	0k

184r	216g	116b
101r	163g	141b
212r	201g	103b
0r	145g	210b
255r	245g	110b

499

53c	0m	51y	0k
0c	10m	100y	23k
0c	0m	24y	9k
28c	35m	100y	39k
51c	0m	100y	77k

122r	199g	155b
206r	177g	1b
236r	230g	190b
128r	108g	27b
39r	75g	7b

500

64c	12m	74y	0k		103r	172g	110b
14c	15m	73y	0k		223r	203g	102b
89c	0m	80y	0k		0r	173g	108b
0c	0m	53y	0k		255r	247g	147b
70c	0m	85y	36k		47r	131g	66b

501

36c	20m	82y	13k		154r	159g	77b
0c	0m	89y	0k		255r	243g	46b
29c	9m	80y	0k		190r	200g	92b
59c	0m	100y	28k		86r	148g	51b
70c	0m	81y	57k		24r	101g	53b

502

43c	11m	91y	0k		159r	186g	74b
85c	52m	0y	0k		33r	115g	186b
0c	0m	21y	0k		255r	251g	211b
80c	38m	0y	55k		3r	73g	113b
59c	0m	79y	0k		112r	193g	105b

503

0c	0m	88y	39k		174r	163g	37b
0c	0m	78y	67k		116r	111g	34b
19c	0m	78y	0k		215r	226g	95b
43c	0m	10y	0k		137r	212g	226b
70c	11m	81y	61k		29r	86g	46b

504

62c	9m	87y	0k		110r	177g	87b
31c	0m	0y	0k		168r	224g	249b
12c	9m	100y	14k		201r	186g	25b
67c	53m	74y	23k		88r	95g	75b
100c	24m	24y	13k		0r	128g	159b

Green & Muted Hues

Green and muted hue combinations are comprised of green hues in combination with more subdued colors. Muted hues are made by combining a hue with its complement. The result is a hue that is less saturated, more somber.

505

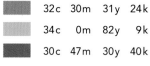

32c	30m	31y	24k
34c	0m	82y	9k
30c	47m	30y	40k

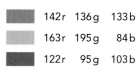

142r	136g	133b
163r	195g	84b
122r	95g	103b

506

6c	5m	43y	34k
10c	0m	82y	12k
0c	0m	17y	9k

170r	164g	118b
209r	208g	73b
235r	231g	202b

507

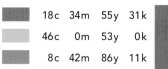

18c	34m	55y	31k
46c	0m	53y	0k
8c	42m	86y	11k

155r	125g	93b
142r	205g	151b
208r	143g	58b

508

23c	43m	50y	61k
17c	0m	48y	0k
0c	10m	20y	24k

98r	74g	61b
216r	231g	159b
202r	183g	164b

509

48c	30m	56y	30k
17c	14m	48y	18k
53c	0m	19y	18k

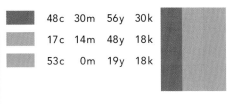

108r	119g	96b
181r	173g	127b
94r	173g	180b

510

25c	40m	72y	37k
63c	23m	39y	60k
20c	0m	40y	10k

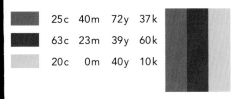

135r	107g	64b
45r	83g	81b
188r	208g	159b

511

0c	63m	26y	38k
12c	0m	32y	14k
34c	17m	53y	45k

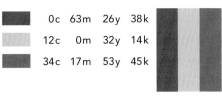

165r	86g	99b
197r	208g	167b
108r	118g	88b

512

56c	48m	40y	60k
36c	0m	58y	15k
50c	33m	29y	14k

63r	64g	70b
147r	185g	124b
120r	136g	146b

513

19c	7m	38y	10k
17c	33m	60y	34k
34c	0m	62y	20k
65c	0m	31y	28k

190r	196g	157b
151r	123g	84b
144r	178g	112b
52r	149g	147b

514

36c	27m	48y	30k
0c	31m	100y	24k
0c	12m	90y	20k
32c	0m	72y	22k

127r	128g	106b
200r	146g	15b
212r	181g	42b
147r	175g	93b

515

31c	36m	0y	46k
16c	30m	0y	34k
15c	0m	36y	17k
22c	13m	41y	30k

109r	101g	131b
149r	130g	156b
187r	200g	157b
150r	152g	122b

516

26c	30m	59y	31k
0c	14m	53y	10k
20c	7m	57y	17k
0c	0m	24y	14k

143r	127g	91b
231r	198g	127b
178r	182g	118b
225r	220g	182b

517

46c	9m	44y	16k
36c	15m	32y	47k
54c	0m	27y	22k
6c	15m	37y	6k

123r	165g	139b
100r	117g	109b
89r	165g	162b
224r	200g	159b

518

17c	42m	59y	47k
0c	45m	53y	8k
39c	20m	70y	13k
22c	10m	42y	11k

128r	94g	68b
229r	148g	112b
147r	158g	98b
182r	187g	147b

519

25c	0m	36y	20k
24c	67m	20y	51k
36c	12m	59y	46k
31c	9m	10y	21k

160r	187g	152b
113r	62g	86b
103r	120g	82b
143r	170g	180b

520

75c	48m	48y	42k
49c	48m	31y	24k
22c	0m	34y	20k
0c	0m	38y	21k

52r	79g	84b
115r	107g	121b
166r	189g	155b
211r	204g	147b

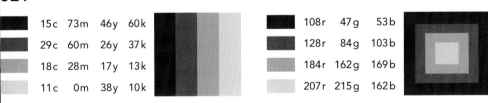

521

15c	73m	46y	60k
29c	60m	26y	37k
18c	28m	17y	13k
11c	0m	38y	10k

108r	47g	53b
128r	84g	103b
184r	162g	169b
207r	215g	162b

522

0c	62m	70y	19k
8c	22m	48y	13k
54c	33m	79y	25k
26c	9m	35y	11k

204r	107g	72b
206r	175g	128b
106r	119g	72b
173r	187g	159b

523

44c	0m	56y	0k
27c	22m	0y	58k
42c	45m	0y	54k
22c	10m	40y	32k
26c	11m	53y	13k

148r	206g	146b
96r	99g	120b
85r	77g	112b
147r	153g	123b
172r	179g	127b

524

20c	9m	62y	9k
38c	24m	32y	10k
59c	46m	80y	36k
28c	35m	53y	34k
16c	8m	20y	15k

191r	192g	117b
148r	159g	154b
87r	91g	58b
134r	116g	92b
185r	191g	179b

525

0c	48m	56y	20k
0c	47m	45y	39k
35c	0m	50y	0k
21c	0m	31y	30k
16c	0m	52y	10k

204r	128g	95b
166r	105g	88b
171r	214g	155b
150r	171g	145b
198r	209g	137b

526

34c	46m	57y	51k
33c	23m	57y	20k
67c	14m	57y	51k
8c	9m	63y	17k
29c	0m	81y	38k

101r	81g	66b
148r	148g	108b
44r	100g	80b
202r	187g	106b
127r	148g	62b

527

80c	22m	55y	21k
66c	20m	33y	0k
37c	9m	37y	0k
10c	0m	37y	13k
15c	33m	52y	8k

30r	126g	113b
90r	164g	169b
165r	198g	172b
204r	211g	161b
201r	160g	121b

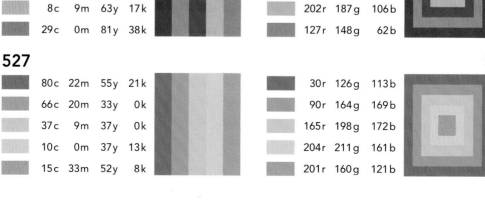

528

57c	43m	80y	33k
18c	22m	74y	21k
0c	59m	52y	31k
15c	0m	34y	9k
5c	11m	40y	0k

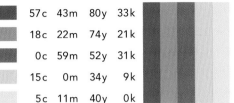

94r	98g	61b
174r	155g	80b
180r	99g	83b
200r	215g	171b
242r	220g	165b

529

74c	28m	19y	48k
62c	3m	18y	36k
20c	0m	59y	14k
24c	18m	46y	33k
31c	0m	81y	11k

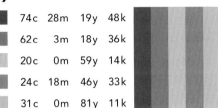

30r	92g	113b
54r	135g	147b
183r	199g	122b
142r	140g	110b
167r	194g	83b

530

11c	74m	41y	13k
23c	6m	59y	20k
27c	25m	79y	45k
0c	35m	30y	15k
10c	0m	31y	11k

193r	90g	104b
167r	175g	96b
119r	111g	53b
216r	157g	143b
207r	215g	174b

531

73c	0m	66y	13k
49c	0m	38y	11k
51c	18m	42y	48k
0c	13m	42y	18k
0c	0m	58y	9k

44r	164g	117b
117r	184g	161b
77r	107g	96b
215r	187g	136b
238r	226g	126b

532

63c	53m	31y	0k
64c	78m	52y	31k
19c	14m	20y	27k
9c	6m	63y	12k
33c	16m	70y	13k

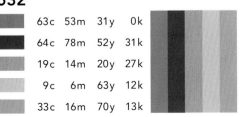

114r	120g	147b
89r	61g	79b
159r	160g	155b
209r	199g	112b
159r	167g	99b

Green, Black & Grey

Green, black and grey combinations are made from green hues in combination with pure black, and greys that are lighter shades of pure black. The resulting combinations are graphically powerful, sophisticated, and elegant.

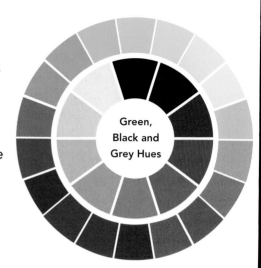

Green,
Black and
Grey Hues

533

32c	0m	62y	0k
0c	0m	0y	53k
0c	0m	0y	100k

180r	215g	134b
142r	144g	146b
35r	31g	32b

534

56c	0m	74y	19k
0c	0m	0y	27k
0c	0m	0y	100k

99r	165g	96b
194r	196g	198b
35r	31g	32b

535

23c	0m	84y	13k
0c	0m	0y	18k
0c	0m	0y	100k

181r	196g	73b
213r	215g	216b
35r	31g	32b

536

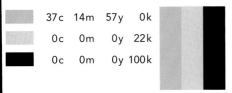

37c	14m	57y	0k
0c	0m	0y	22k
0c	0m	0y	100k

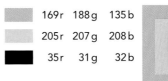

169r	188g	135b
205r	207g	208b
35r	31g	32b

537

68c	9m	58y	0k
0c	0m	0y	63k
0c	0m	0y	100k

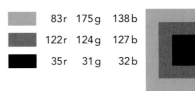

83r	175g	138b
122r	124g	127b
35r	31g	32b

538

50c	0m	48y	0k
0c	0m	0y	48k
0c	0m	0y	100k

129r	202g	160b
151r	154g	156b
35r	31g	32b

539

44c	0m	92y	13k
0c	0m	0y	23k
0c	0m	0y	100k

137r	181g	65b
203r	204g	206b
35r	31g	32b

540

36c	0m	86y	0k
0c	0m	0y	73k
0c	0m	0y	100k

174r	210g	84b
103r	104g	107b
35r	31g	32b

541

29c	14m	86y	25k
0c	0m	0y	24k
0c	0m	0y	51k
0c	0m	0y	100k

149r	152g	60b
201r	203g	204b
145r	147g	150b
35r	31g	32b

542

55c	10m	70y	15k
0c	0m	0y	16k
0c	0m	0y	53k
0c	0m	0y	100k

109r	158g	103b
217r	219g	220b
142r	144g	146b
35r	31g	32b

543

54c	0m	47y	0k
0c	0m	0y	14k
0c	0m	0y	71k
0c	0m	0y	100k

117r	199g	161b
222r	223g	224b
107r	108g	111b
35r	31g	32b

544

65c	0m	54y	15k
0c	0m	0y	37k
0c	0m	0y	66k
0c	0m	0y	100k

71r	167g	132b
174r	176g	178b
117r	119g	121b
35r	31g	32b

545

19c	0m	75y	0k
0c	0m	0y	32k
0c	0m	0y	64k
0c	0m	0y	100k

215r	226g	103b
183r	185g	188b
121r	123g	125b
35r	31g	32b

546

51c	14m	85y	0k
0c	0m	0y	13k
0c	0m	0y	43k
0c	0m	0y	100k

140r	177g	87b
224r	225g	226b
161r	163g	165b
35r	31g	32b

547

68c	0m	91y	0k
0c	0m	0y	19k
0c	0m	0y	47k
0c	0m	0y	100k

86r	186g	85b
212r	213g	215b
153r	155g	158b
35r	31g	32b

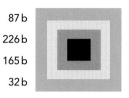

548

25c	0m	58y	0k
0c	0m	0y	11k
0c	0m	0y	46k
0c	0m	0y	100k

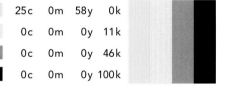

197r	222g	140b
228r	229g	230b
155r	157g	160b
35r	31g	32b

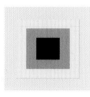

549

35c	0m	91y	46k
0c	0m	0y	27k
0c	0m	0y	68k
0c	0m	0y	100k

106r	131g	41b
194r	196g	198b
113r	115g	117b
35r	31g	32b

550

86c	0m	88y	32k
0c	0m	0y	16k
0c	0m	0y	55k
0c	0m	0y	100k

0r	130g	69b
217r	219g	220b
138r	140g	142b
35r	31g	32b

551

54c	0m	68y	29k
46c	0m	67y	8k
0c	0m	0y	23k
0c	0m	0y	11k
0c	0m	0y	100k

91r	150g	96b
134r	189g	118b
203r	204g	206b
228r	229g	230b
35r	31g	32b

552

34c	0m	81y	14k
28c	13m	81y	46k
0c	0m	0y	9k
0c	0m	0y	36k
0c	0m	0y	100k

155r	186g	82b
117r	121g	52b
233r	233g	234b
175r	177g	180b
35r	31g	32b

553

27c	0m	80y	0k
29c	10m	80y	12k
0c	0m	0y	17k
0c	0m	0y	38k
0c	0m	0y	100k

196r	218g	94b
169r	178g	82b
216r	217g	219b
171r	173g	176b
35r	31g	32b

554

56c	0m	36y	14k
36c	0m	27y	0k
0c	0m	0y	51k
0c	0m	0y	77k
0c	0m	0y	100k

94r	175g	159b
163r	216g	197b
145r	147g	150b
95r	96g	98b
35r	31g	32b

555

87c	0m	87y	0k
27c	0m	36y	0k
0c	0m	0y	37k
0c	0m	0y	67k
0c	0m	0y	100k

0r	173g	95b
189r	223g	181b
174r	176g	178b
115r	116g	119b
35r	31g	32b

556

36c	11m	64y	0k
45c	0m	87y	66k
0c	0m	0y	23k
0c	0m	0y	53k
0c	0m	0y	100k

171r	193g	125b
63r	95g	33b
203r	204g	206b
142r	144g	146b
35r	31g	32b

557

76c	15m	59y	30k
25c	0m	73y	0k
0c	0m	0y	12k
0c	0m	0y	53k
0c	0m	0y	100k

35r	123g	101b
199r	221g	110b
226r	227g	228b
142r	144g	146b
35r	31g	32b

558

55c	25m	66y	36k
14c	0m	44y	0k
0c	0m	0y	44k
0c	0m	0y	71k
0c	0m	0y	100k

88r	113g	81b
222r	234g	166b
159r	161g	164b
107r	108g	111b
35r	31g	32b

559

67c	0m	90y	44k
70c	0m	84y	0k
0c	0m	0y	11k
0c	0m	0y	33k
0c	0m	0y	100k

48r	120g	53b
76r	185g	98b
228r	229g	230b
182r	184g	186b
35r	31g	32b

560

45c	0m	68y	0k
51c	22m	73y	26k
0c	0m	0y	28k
0c	0m	0y	67k
0c	0m	0y	100k

148r	204g	125b
108r	132g	83b
193r	194g	196b
115r	116g	119b
35r	31g	32b

BLUE HUES

Monochromatic Blue Combinations

Monochromatic blue combinations are comprised entirely of varying shades of the blue hue. These highly useful combinations are further enlivened by varying the brightness and saturation of each hue.

Monochromatic
Blue Combinations

561

76c	23m	12y	21k
27c	0m	0y	5k
81c	0m	0y	17k

27r	129g	163b
170r	216g	238b
0r	159g	208b

562

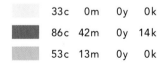

33c	0m	0y	0k
86c	42m	0y	14k
53c	13m	0y	0k

163r	222g	249b
0r	112g	173b
110r	184g	230b

563

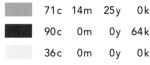

71c	14m	25y	0k
90c	0m	0y	64k
36c	0m	0y	0k

59r	169g	185b
0r	88g	120b
153r	219g	249b

564

66c	16m	0y	9k
95c	47m	0y	39k
42c	0m	0y	0k

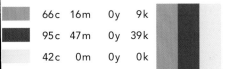

61r	158g	207b
0r	79g	132b
136r	214g	248b

565

45c	0m	8y	8k
86c	8m	19y	25k
88c	20m	13y	71k

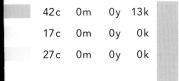

121r	195g	214b
0r	135g	160b
0r	65g	87b

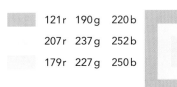

566

42c	0m	0y	13k
17c	0m	0y	0k
27c	0m	0y	0k

121r	190g	220b
207r	237g	252b
179r	227g	250b

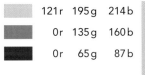

567

92c	51m	0y	0k
83c	28m	0y	0k
73c	0m	9y	0k

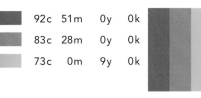

0r	114g	187b
0r	146g	211b
0r	189g	225b

568

91c	69m	25y	24k
34c	0m	0y	17k
100c	8m	11y	24k

35r	74g	115b
137r	190g	214b
0r	132g	170b

569

47c	0m	0y	0k
77c	6m	19y	0k
85c	22m	12y	33k
26c	0m	0y	0k

119r	210g	247b
0r	176g	202b
0r	112g	145b
183r	229g	250b

570

68c	14m	8y	0k
87c	48m	0y	18k
29c	9m	0y	0k
85c	19m	21y	21k

62r	172g	212b
0r	102g	162b
175r	208g	238b
0r	129g	155b

571

89c	28m	23y	15k
100c	66m	0y	56k
49c	0m	8y	10k
83c	14m	0y	0k

0r	125g	155b
0r	45g	96b
108r	189g	210b
0r	164g	225b

572

86c	27m	21y	40k
64c	9m	15y	0k
92c	59m	24y	20k
42c	0m	13y	0k

0r	98g	122b
78r	181g	206b
14r	87g	127b
142r	212g	222b

573

68c	0m	0y	0k
22c	0m	0y	0k
43c	0m	0y	0k
87c	42m	0y	13k

0r	194g	243b
193r	232g	251b
132r	213g	247b
0r	113g	175b

574

34c	13m	0y	15k
53c	19m	10y	22k
85c	50m	18y	21k
41c	0m	0y	0k

143r	173g	204b
98r	144g	169b
34r	96g	136b
138r	215g	248b

575

50c	11m	14y	12k
64c	18m	14y	31k
75c	36m	31y	36k
89c	44m	12y	48k

112r	168g	186b
64r	127g	150b
47r	97g	113b
0r	74g	109b

576

75c	42m	0y	23k
53c	9m	0y	13k
92c	56m	17y	29k
18c	0m	0y	7k

52r	107g	160b
96r	169g	209b
0r	82g	124b
190r	220g	235b

577

51c	0m	14y	0k
78c	6m	16y	29k
17c	0m	0y	10k
83c	40m	18y	16k

115r	205g	218b
0r	135g	158b
188r	215g	229b
28r	113g	150b

578

25c	0m	4y	0k
58c	25m	0y	26k
81c	48m	17y	51k
47c	14m	11y	13k

186r	229g	240b
82r	129g	171b
25r	69g	99b
119r	165g	187b

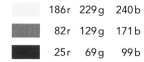

579

67c	26m	13y	16k
44c	0m	0y	0k
21c	0m	0y	0k
79c	0m	17y	16k
85c	49m	20y	38k

72r	136g	168b
130r	212g	247b
195r	233g	251b
0r	160g	183b
23r	81g	113b

580

73c	31m	0y	14k
28c	6m	0y	0k
55c	11m	0y	16k
100c	68m	0y	26k
96c	43m	0y	71k

50r	130g	184b
178r	214g	242b
89r	161g	201b
0r	71g	137b
0r	47g	85b

581

24c	0m	0y	0k
86c	0m	0y	0k
87c	58m	19y	22k
67c	29m	0y	0k
56c	0m	0y	0k

188r	230g	251b
0r	182g	241b
36r	87g	130b
78r	152g	211b
86r	203g	245b

582

49c	0m	9y	12k
83c	0m	14y	39k
53c	0m	9y	0k
81c	49m	0y	36k
91c	0m	16y	29k

107r	186g	204b
0r	126g	149b
105r	204g	227b
31r	84g	135b
0r	136g	163b

583

40c	14m	13y	9k
59c	29m	20y	28k
44c	0m	0y	9k
69c	37m	29y	37k
87c	53m	0y	54k

140r	175g	191b
86r	121g	141b
119r	195g	227b
61r	98g	114b
0r	60g	106b

584

28c	0m	0y	9k
28c	9m	12y	14k
59c	19m	10y	18k
46c	14m	0y	9k
12c	0m	0y	0k

163r	208g	230b
160r	183g	190b
87r	146g	175b
121r	172g	211b
220r	242g	253b

585

72c	14m	0y	31k
14c	0m	0y	12k
52c	15m	0y	18k
28c	0m	0y	14k
67c	13m	0y	0k

9r	128g	170b
191r	214g	226b
97r	155g	194b
156r	199g	220b
54r	175g	228b

586

34c	9m	0y	23k
94c	51m	0y	0k
94c	14m	0y	0k
42c	9m	0y	9k
11c	0m	0y	0

131r	165g	192b
0r	114g	187b
0r	158g	224b
129r	182g	217b
223r	243g	253b

587

63c	12m	16y	0k
72c	16m	13y	17k
24c	0m	7y	0k
81c	14m	16y	0k
66c	33m	18y	24k

85r	177g	201b
40r	144g	174b
190r	229g	235b
0r	164g	198b
75r	119g	145b

588

74c	24m	16y	9k
100c	24m	13y	32k
81c	19m	0y	17k
85c	53m	14y	26k
88c	52m	18y	58k

48r	143g	175b
0r	107g	144b
0r	137g	190b
34r	89g	132b
0r	57g	87b

Blue & Complementary Hues

Blue and complementary hue combinations are comprised of blue hues and their opposite or near-opposite colors on the color wheel; they are sometimes called contrasting colors. These combinations are optically aggressive or intense.

Complementary Hues

589

85c	19m	0y	8k	
0c	41m	18y	0k	
90c	54m	17y	31k	

0r	146g	205b
250r	165g	72b
9r	82g	122b

590

86c	44m	0y	0k	
0c	14m	60y	0k	
79c	0m	0y	0k	

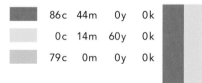

0r	125g	194b
255r	217g	126b
0r	186g	242b

591

69c	0m	0y	22k	
0c	28m	12y	0k	
82c	42m	0y	24k	

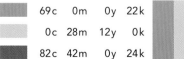

0r	159g	200b
250r	196g	198b
21r	103g	159b

592

23c	0m	0y	0k
64c	0m	9y	0k
33c	73m	76y	0k

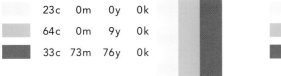

190r	231g	251b
57r	196g	226b
179r	99g	79b

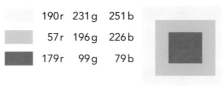

593

75c	4m	0y	14k
75c	45m	0y	66k
0c	13m	84y	0k

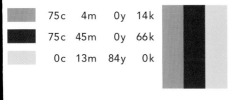

0r	161g	209b
22r	55g	93b
255r	217g	68b

594

64c	0m	0y	17k
0c	78m	84y	59k
45c	0m	0y	0k

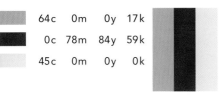

38r	169g	210b
125r	43g	16b
126r	211g	247b

595

70c	14m	0y	0k
0c	19m	70y	14k
28c	0m	0y	0k

38r	171g	226b
223r	182g	91b
177r	227g	250b

596

85c	0m	0y	28k
0c	71m	70y	0k
83c	32m	0y	50k

0r	141g	187b
243r	110g	83b
0r	83g	124b

597

38c	0m	0y	18k
73c	13m	0y	0k
0c	0m	22y	0k
0c	15m	35y	0k

125r	185g	211b
0r	171g	227b
255r	251g	210b
255r	219g	171b

598

81c	23m	0y	26k
0c	42m	77y	0k
14c	42m	82y	26k
84c	42m	0y	40k

0r	122g	171b
249r	163g	81b
170r	122g	57b
0r	85g	134b

599

65c	22m	0y	24k
0c	42m	18y	0k
0c	82m	43y	20k
87c	50m	13y	39k

62r	132g	177b
247r	168g	174b
198r	70g	90b
11r	78g	118b

600

47c	0m	0y	18k
0c	49m	89y	27k
0c	0m	44y	0k
53c	0m	0y	0k

102r	178g	210b
190r	116g	39b
255r	248g	166b
99r	205g	246b

601

84c	48m	0y	0k
0c	20m	87y	0k
0c	64m	61y	0k
74c	31m	0y	47k

29r	120g	190b
255r	204g	58b
244r	124g	98b
26r	90g	131b

Blue & Complementary Hues

602

52c	14m	11y	0k
12c	100m	65y	61k
69c	14m	10y	0k
0c	31m	13y	0k

119r	182g	209b
107r	0g	29b
58r	171g	208b
249r	190g	193b

603

75c	11m	9y	0k
0c	10m	68y	0k
0c	36m	48y	0k
92c	23m	0y	25k

0r	172g	213b
255r	224g	111b
250r	177g	134b
0r	119g	172b

604

24c	0m	0y	0k
68c	16m	20y	0k
23c	64m	17y	0k
0c	77m	32y	0k

188r	230g	251b
73r	169g	192b
195r	117g	155b
241r	98g	125b

605

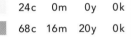

77c	0m	10y	0k
0c	36m	17y	0k
0c	14m	36y	0k
37c	0m	8y	0k

0r	186g	222b
248r	179g	182b
255r	220g	170b
155r	217g	231b

606

77c	16m	0y	14k
0c	86m	0y	0k
0c	23m	58y	0k
88c	21m	0y	56k

0r	146g	197b
238r	74g	154b
254r	201g	125b
0r	83g	121b

607

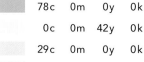

78c	0m	0y	0k
0c	0m	42y	0k
29c	0m	0y	0k
86c	36m	0y	0k
0c	53m	17y	0k

0r	187g	242b
255r	248g	170b
174r	226g	250b
0r	134g	202b
245r	147g	165b

608

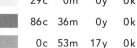

87c	24m	9y	15k
0c	43m	68y	25k
0c	31m	63y	15k
81c	23m	0y	56k
74c	18m	12y	33k

0r	131g	175b
195r	128g	77b
218r	161g	98b
0r	83g	121b
22r	120g	149b

609

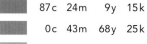

64c	17m	12y	0k
0c	31m	84y	0k
0c	8m	36y	0k
86c	18m	16y	0k
79c	24m	0y	32k

85r	170g	203b
253r	184g	67b
255r	232g	175b
0r	156g	195b
0r	114g	160b

610

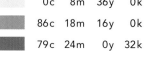

63c	13m	0y	0k
84c	25m	23y	16k
32c	0m	0y	0k
14c	53m	68y	0k
0c	38m	63y	0k

 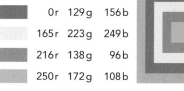

74r	177g	228b
0r	129g	156b
165r	223g	249b
216r	138g	96b
250r	172g	108b

611

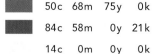

76c	0m	17y	0k
0c	79m	82y	0k
50c	68m	75y	0k
84c	58m	0y	21k
14c	0m	0y	0k

0r	186g	211b
241r	93g	61b
147r	103g	85b
41r	88g	150b
214r	240g	252b

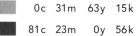

612

66c	12m	10y	14k
0c	40m	20y	0k
30c	0m	0y	11k
9c	75m	42y	0k
89c	14m	8y	17k

62r	156g	186b
248r	171g	173b
154r	203g	226b
222r	100g	116b
0r	139g	182b

613

43c	0m	0y	0k
59c	27m	19y	0k
100c	0m	0y	52k
0c	59m	93y	0k
9c	16m	48y	0k

132r	213g	247b
111r	158g	184b
0r	102g	141b
245r	132g	45b
232r	207g	147b

614

75c	20m	9y	15k
0c	86m	14y	0k
0c	39m	7y	0k
0c	90m	45y	21k
84c	42m	22y	31k

27r	141g	179b
239r	74g	137b
247r	175g	193b
195r	50g	83b
23r	95g	125b

615

51c	13m	0y	0k
0c	14m	41y	0k
9c	34m	75y	0k
0c	20m	87y	0k
89c	42m	0y	0k

116r	185g	230b
255r	219g	160b
230r	172g	90b
255r	204g	58b
0r	126g	196b

616

77c	18m	16y	22k
0c	22m	31y	0k
16c	25m	48y	20k
0c	43m	29y	0k
36c	0m	0y	10k

8r	133g	161b
253r	206g	173b
178r	155g	119b
247r	165g	157b
140r	199g	226b

Blue & Adjacent Hues

Blue and adjacent hue combinations are comprised of blue hues and their adjacent or near-adjacent hues on the color wheel. They are sometimes called analogous hues. Because of the hues' close similarity the resulting combinations are generally rich, pleasant and harmonious.

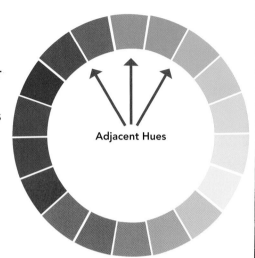

Adjacent Hues

617

40c	10m	22y	0k
72c	9m	0y	12k
40c	0m	77y	53k

154r	195g	196b
0r	159g	208b
87r	118g	57b

618

57c	9m	0y	0k
40c	62m	24y	27k
84c	49m	14y	33k

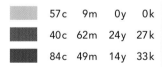

94r	187g	234b
126r	89g	116b
29r	86g	125b

619

86c	10m	0y	0k
89c	48m	0y	25k
53c	0m	76y	0k

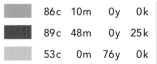

0r	167g	229b
0r	94g	152b
128r	197g	110b

620

57c	0m	0y	0k
25c	0m	86y	0k
91c	30m	9y	13k

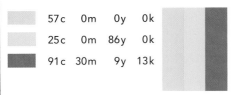

83r	202g	245b
201r	220g	78b
0r	125g	173b

621

50c	0m	0y	9k
53c	81m	0y	20k
75c	3m	17y	23k

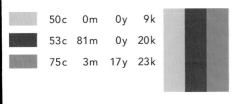

100r	191g	226b
115r	65g	134b
0r	148g	169b

622

53c	31m	10y	31k
81c	65m	20y	33k
77c	41m	0y	10k

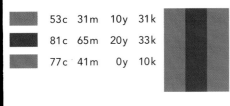

93r	117g	145b
52r	71g	111b
51r	120g	180b

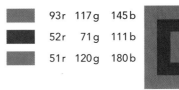

623

23c	0m	0y	0k
86c	10m	56y	32k
69c	14m	0y	0k

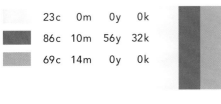

190r	231g	251b
0r	121g	104b
44r	172g	226b

624

53c	0m	18y	0k
84c	47m	0y	36k
30c	71m	0y	20k

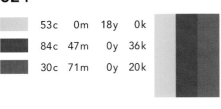

110r	203g	212b
15r	85g	136b
150r	85g	142b

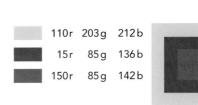

625

42c	0m	9y	7k
18c	0m	59y	0k
43c	0m	69y	0k
86c	13m	16y	0k

131r	199g	214b
215r	228g	138b
153r	205g	122b
0r	163g	199b

626

57c	16m	10y	19k
67c	25m	50y	28k
45c	15m	43y	0k
16c	0m	0y	0k

90r	149g	176b
71r	120g	108b
147r	183g	157b
209r	238g	252b

627

75c	78m	0y	20k
66c	65m	0y	0k
58c	0m	0y	0k
74c	6m	8y	10k

78r	67g	137b
107r	103g	175b
78r	201g	245b
0r	164g	200b

628

81c	14m	9y	0k
68c	0m	80y	0k
100c	50m	70y	0k
36c	0m	0y	0k

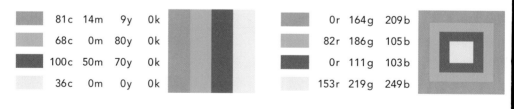

0r	164g	209b
82r	186g	105b
0r	111g	103b
153r	219g	249b

629

91c	23m	0y	12k
57c	10m	0y	0k
90c	79m	0y	34k
69c	64m	0y	0k

0r	134g	193b
95r	185g	232b
37r	53g	118b
99r	104g	176b

630

84c	14m	13y	0k
53c	0m	85y	74k
58c	13m	26y	0k
90c	40m	29y	32k

0r	162g	203b
40r	79g	28b
107r	178g	186b
0r	94g	118b

631

67c	15m	0y	0k
16c	22m	0y	0k
49c	74m	0y	9k
88c	43m	0y	0k

58r	172g	226b
209r	196g	224b
132r	85g	153b
0r	125g	195b

632

55c	9m	11y	0k
28c	0m	75y	0k
76c	0m	77y	0k
86c	14m	0y	34k

108r	187g	213b
193r	218g	106b
36r	181g	112b
0r	118g	164b

633

83c	20m	10y	32k
24c	0m	40y	0k
64c	60m	39y	49k
64c	17m	0y	18k

0r	116g	150b
197r	225g	174b
67r	64g	79b
65r	146g	191b

634

75c	0m	26y	0k
64c	100m	0y	0k
20c	23m	0y	0k
79c	0m	21y	13k

0r	186g	197b
122r	42g	144b
199r	190g	223b
0r	164g	182b

Blue & Adjacent Hues

635

78c	16m	10y	18k
25c	0m	74y	18k
82c	13m	14y	0k
85c	20m	13y	59k
43c	0m	100y	48k

0r	140g	176b
167r	187g	91b
0r	165g	202b
0r	81g	106b
90r	124g	31b

636

65c	53m	0y	0k
29c	58m	0y	0k
42c	59m	0y	48k
53c	0m	18y	9k
79c	12m	6y	8k

103r	120g	186b
181r	125g	182b
94r	70g	112b
101r	187g	195b
0r	157g	201b

637

86c	0m	26y	0k
41c	14m	51y	10k
74c	0m	39y	49k
21c	0m	41y	14k
82c	36m	0y	54k

0r	179g	196b
143r	169g	132b
0r	113g	107b
179r	200g	152b
0r	75g	116b

638

43c	0m	17y	0k
58c	46m	0y	0k
71c	67m	20y	0k
18c	0m	0y	0k
64c	0m	0y	0k

140r	211g	215b
116r	132g	193b
100r	99g	149b
204r	236g	252b
42r	197g	244b

639

75c	11m	0y	0k
86c	0m	42y	67k
75c	34m	8y	0k
91c	64m	28y	0k
26c	0m	59y	0k

0r	172g	229b
0r	83g	79b
59r	141g	192b
39r	99g	143b
195r	221g	139b

640

35c	0m	10y	23k
61c	24m	16y	21k
15c	0m	17y	0k
57c	47m	10y	25k
54c	6m	7y	0k

130r	177g	185b
83r	135g	159b
216r	236g	218b
97r	104g	142b
106r	193g	223b

641

44c	0m	16y	0k
24c	3m	61y	0k
14c	0m	31y	0k
28c	3m	0y	0k
43c	10m	0y	0k

137r	210g	216b
200r	216g	132b
221r	235g	191b
178r	219g	245b
137r	195g	234b

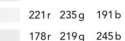

642

67c	15m	14y	31k
32c	49m	0y	0k
32c	29m	0y	0k
88c	38m	10y	23k
77c	0m	0y	0k

52r	129g	152b
173r	138g	191b
171r	172g	214b
0r	107g	150b
0r	187g	242b

643

20c	14m	0y	5k
20c	0m	16y	0k
31c	0m	23y	14k
27c	0m	7y	0k
43c	0m	12y	22k

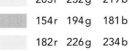

189r	196g	222b
203r	232g	219b
154r	194g	181b
182r	226g	234b
113r	173g	183b

644

63c	59m	0y	45k
68c	42m	0y	18k
72c	10m	18y	0k
24c	19m	10y	29k
80c	25m	14y	25k

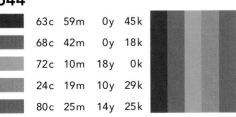

69r	69g	116b
75r	114g	168b
37r	174g	199b
146r	149g	160b
0r	121g	153b

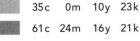

Blue & Muted Hues

Blue and muted hue combinations are comprised of blue hues in combination with more subdued colors. Muted hues are made by combining a hue with its complement. The result is a hue that is less saturated, more somber.

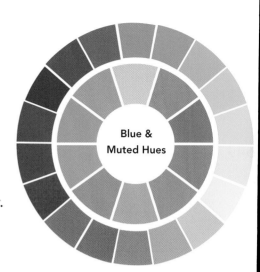

645

18c	21m	69y	14k
49c	0m	10y	21k
11c	10m	12y	10k

186r	167g	95b
98r	171g	187b
203r	200g	196b

646

59c	59m	80y	40k
64c	4m	14y	0k
0c	16m	40y	19k

85r	74g	52b
71r	188g	212b
212r	181g	137b

647

89c	16m	14y	17k
28c	0m	19y	20k
73c	51m	57y	45k

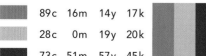

0r	136g	172b
152r	187g	179b
55r	74g	72b

648

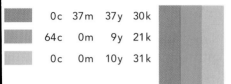

0c	37m	37y	30k
64c	0m	9y	21k
0c	0m	10y	31k

184r	132g	114b
48r	162g	187b
187r	187g	174b

649

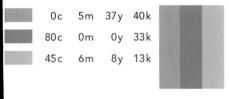

0c	5m	37y	40k
80c	0m	0y	33k
45c	6m	8y	13k

169r	158g	119b
0r	136g	178b
120r	178g	199b

650

72c	58m	55y	54k
17c	17m	25y	31k
56c	0m	12y	0k

50r	59g	62b
156r	151g	140b
96r	201g	221b

651

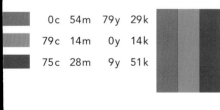

0c	54m	79y	29k
79c	14m	0y	14k
75c	28m	9y	51k

185r	107g	53b
0r	147g	199b
20r	88g	117b

652

0c	64m	70y	70k
19c	21m	21y	20k
88c	10m	8y	0k

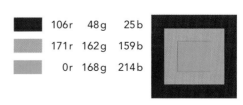

106r	48g	25b
171r	162g	159b
0r	168g	214b

Blue & Muted Hues

653

30c	39m	26y	50k
14c	0m	0y	0k
43c	16m	17y	14k
11c	12m	19y	10k

106r	91g	98b
214r	240g	252b
129r	163g	175b
204r	196g	184b

654

68c	22m	0y	52k
31c	32m	36y	36k
44c	14m	0y	0k
0c	14m	32y	16k

32r	94g	128b
126r	117g	110b
137r	188g	230b
218r	190g	154b

655

73c	29m	32y	60k
60c	0m	0y	23k
14c	13m	13y	16k
7c	14m	40y	36k

27r	76g	84b
56r	162g	198b
186r	184g	183b
163r	149g	115b

656

22c	31m	24y	64k
11c	15m	87y	35k
71c	16m	6y	13k
9c	9m	20y	13k

95r	83g	85b
161r	144g	45b
42r	150g	190b
204r	198g	181b

657

33c	14m	73y	40k
9c	39m	70y	11k
80c	25m	24y	19k
88c	50m	10y	40k

118r	127g	70b
206r	148g	88b
14r	128g	151b
2r	77g	118b

658

67c	33m	28y	23k
72c	42m	50y	68k
0c	23m	71y	26k
70c	23m	20y	0k

75r	119g	136b
30r	56g	56b
197r	156g	78b
73r	158g	185b

659

24c	65m	36y	70k
5c	10m	39y	50k
10c	12m	42y	17k
74c	0m	13y	14k

84r	43g	53b
139r	130g	99b
195r	183g	139b
0r	166g	193b

660

10c	0m	21y	14k
0c	0m	16y	10k
5c	19m	23y	18k
35c	0m	0y	37k

200r	211g	186b
232r	229g	201b
201r	176g	161b
109r	154g	175b

661

39c	36m	13y	30k
58c	15m	0y	20k
37c	20m	0y	4k
13c	21m	0y	0k

120r	118g	141b
80r	149g	190b
151r	176g	215b
216r	199g	226b

662

65c	0m	0y	42k
59c	76m	12y	70k
0c	9m	18y	82k
7c	13m	64y	20k

15r	130g	162b
52r	26g	64b
83r	76g	68b
196r	176g	100b

663

80c	25m	26y	15k
27c	34m	25y	54k
10c	13m	51y	28k
63c	14m	0y	17k
47c	10m	14y	0k

18r	132g	154b
104r	92g	96b
175r	162g	111b
66r	151g	196b
133r	191g	208b

664

23c	0m	10y	11k
0c	28m	50y	20k
0c	31m	49y	45k
0c	7m	20y	20k
49c	10m	19y	15k

174r	207g	208b
208r	160g	113b
155r	116g	84b
210r	195g	172b
113r	166g	176b

665

29c	65m	47y	53k
51c	30m	11y	20k
66c	20m	21y	42k
73c	0m	0y	21k
9c	16m	33y	26k

104r	61g	64b
108r	133g	162b
52r	109g	124b
0r	157g	201b
180r	164g	138b

666

19c	37m	32y	0k
75c	49m	25y	23k
8c	14m	16y	19k
62c	57m	54y	50k
61c	15m	10y	14k

206r	165g	158b
65r	98g	128b
194r	181g	174b
68r	66g	67b
81r	155g	184b

667

69c	17m	42y	24k
26c	14m	22y	8k
42c	25m	17y	35k
74c	15m	22y	0k
68c	36m	18y	42k

62r	134g	127b
176r	186g	180b
107r	123g	137b
38r	166g	189b
57r	93g	117b

668

c	m	y	k
39c	8m	50y	16k
41c	23m	27y	40k
82c	44m	15y	52k
0c	10m	24y	37k
78c	31m	0y	0k

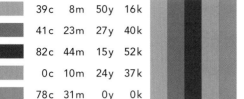

r	g	b
139r	170g	130b
103r	118g	120b
16r	71g	101b
174r	159g	137b
21r	144g	208b

669

c	m	y	k
67c	7m	14y	21k
15c	76m	86y	42k
7c	51m	23y	25k
38c	12m	10y	9k
19c	14m	16y	0k

r	g	b
49r	151g	174b
137r	60g	32b
180r	116g	126b
144r	180g	197b
206r	206g	204b

670

c	m	y	k
31c	61m	75y	13k
7c	26m	77y	15k
28c	21m	72y	58k
73c	21m	9y	14k
90c	65m	34y	20k

r	g	b
162r	105g	74b
205r	164g	76b
98r	96g	51b
43r	141g	180b
39r	81g	113b

671

c	m	y	k
22c	0m	26y	14k
33c	15m	36y	14k
43c	14m	0y	16k
55c	14m	13y	24k
36c	0m	9y	0k

r	g	b
175r	201g	177b
154r	169g	149b
121r	164g	199b
90r	145g	166b
157r	218g	229b

672

c	m	y	k
81c	51m	12y	24k
42c	7m	8y	15k
30c	23m	27y	38k
70c	76m	17y	23k
6c	0m	0y	23k

r	g	b
46r	94g	138b
126r	175g	195b
123r	125g	123b
86r	69g	118b
188r	199g	205b

Blue, Black & Grey

Blue, black and grey combinations are made from blue hues in combination with pure black, and greys that are lighter shades of pure black. The resulting combinations are graphically powerful, sophisticated, and elegant.

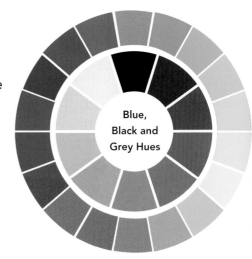

Blue,
Black and
Grey Hues

673

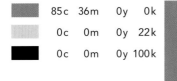

85c	36m	0y	0k
0c	0m	0y	22k
0c	0m	0y	100k

0r	135g	202b
205r	207g	208b
35r	31g	32b

674

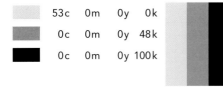

53c	0m	0y	0k
0c	0m	0y	48k
0c	0m	0y	100k

99r	205g	246b
151r	154g	156b
35r	31g	32b

675

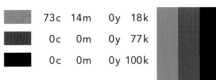

73c	14m	0y	18k
0c	0m	0y	77k
0c	0m	0y	100k

1r	145g	193b
95r	96g	98b
35r	31g	32b

676

74c	0m	23y	0k
0c	0m	0y	56k
0c	0m	0y	100k

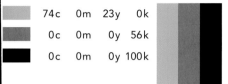

0r	187g	201b
136r	138g	140b
35r	31g	32b

677

57c	9m	0y	0k
0c	0m	0y	28k
0c	0m	0y	100k

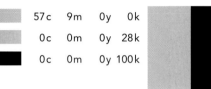

94r	187g	234b
193r	194g	196b
35r	31g	32b

678

72c	13m	0y	0k
0c	0m	0y	18k
0c	0m	0y	100k

0r	171g	227b
213r	215g	216b
35r	31g	32b

679

81c	0m	0y	37k
0c	0m	0y	17k
0c	0m	0y	100k

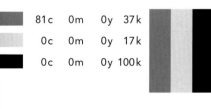

0r	130g	170b
216r	217g	219b
35r	31g	32b

680

47c	0m	0y	12k
0c	0m	0y	23k
0c	0m	0y	100k

107r	188g	221b
203r	204g	206b
35r	31g	32b

681

57c	17m	11y	0k		107r	175g	205b
0c	0m	0y	14k		222r	223g	224b
0c	0m	0y	58k		132r	134g	136b
0c	0m	0y	100k		35r	31g	32b

682

79c	0m	9y	23k		0r	151g	182b
0c	0m	0y	24k		201r	203g	204b
0c	0m	0y	54k		139r	141g	144b
0c	0m	0y	100k		35r	31g	32b

683

23c	0m	0y	0k		190r	231g	251b
0c	0m	0y	27k		194r	196g	198b
0c	0m	0y	77k		95r	96g	98b
0c	0m	0y	100k		35r	31g	32b

684

52c	27m	0y	9k		112r	151g	197b
0c	0m	0y	12k		226r	227g	228b
0c	0m	0y	57k		134r	136g	139b
0c	0m	0y	100k		35r	31g	32b

685

82c	13m	6y	0k		0r	165g	215b
0c	0m	0y	27k		194r	196g	198b
0c	0m	0y	72k		105r	106g	108b
0c	0m	0y	100k		35r	31g	32b

686

83c	13m	0y	13k
0c	0m	0y	22k
0c	0m	0y	44k
0c	0m	0y	100k

0r	148g	202b
205r	207g	208b
159r	161g	164b
35r	31g	32b

687

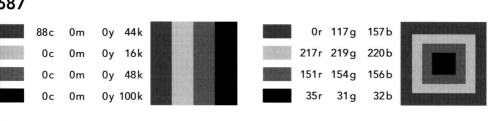

88c	0m	0y	44k
0c	0m	0y	16k
0c	0m	0y	48k
0c	0m	0y	100k

0r	117g	157b
217r	219g	220b
151r	154g	156b
35r	31g	32b

688

82c	47m	0y	0k
0c	0m	0y	22k
0c	0m	0y	66k
0c	0m	0y	100k

40r	122g	191b
205r	207g	208b
117r	119g	121b
35r	31g	32b

689

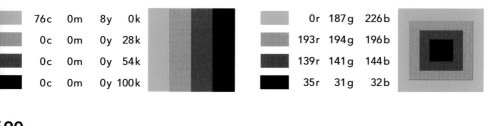

76c	0m	8y	0k
0c	0m	0y	28k
0c	0m	0y	54k
0c	0m	0y	100k

0r	187g	226b
193r	194g	196b
139r	141g	144b
35r	31g	32b

690

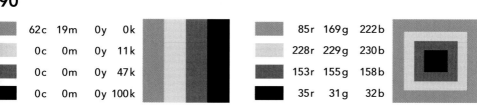

62c	19m	0y	0k
0c	0m	0y	11k
0c	0m	0y	47k
0c	0m	0y	100k

85r	169g	222b
228r	229g	230b
153r	155g	158b
35r	31g	32b

691

53c	0m	0y	0k
81c	9m	9y	0k
0c	0m	0y	16k
0c	0m	0y	64k
0c	0m	0y	100k

99r	205g	246b
0r	171g	214b
217r	219g	220b
121r	123g	125b
35r	31g	32b

692

83c	0m	14y	0k
79c	28m	0y	14k
0c	0m	0y	16k
0c	0m	0y	42k
0c	0m	0y	100k

0r	182g	215b
0r	131g	186b
217r	219g	220b
163r	165g	168b
35r	31g	32b

693

86c	11m	0y	23k
83c	48m	0y	38k
0c	0m	0y	38k
0c	0m	0y	77k
0c	0m	0y	100k

0r	135g	186b
20r	82g	133b
171r	173g	176b
95r	96g	98b
35r	31g	32b

694

28c	5m	9y	0k
57c	9m	0y	19k
0c	0m	0y	16k
0c	0m	0y	39k
0c	0m	0y	100k

181r	215g	224b
80r	158g	198b
217r	219g	220b
169r	172g	174b
35r	31g	32b

695

66c	0m	13y	0k
31c	0m	0y	0k
0c	0m	0y	23k
0c	0m	0y	54k
0c	0m	0y	100k

49r	194g	219b
168r	224g	249b
203r	204g	206b
139r	141g	144b
35r	31g	32b

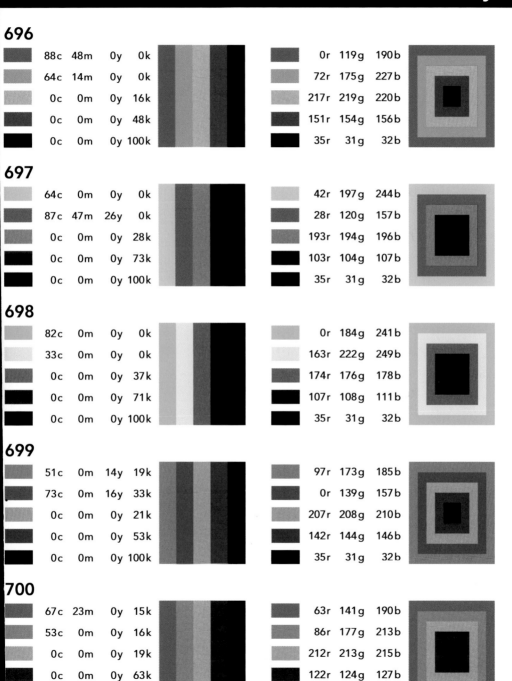

696

88c	48m	0y	0k		0r	119g	190b
64c	14m	0y	0k		72r	175g	227b
0c	0m	0y	16k		217r	219g	220b
0c	0m	0y	48k		151r	154g	156b
0c	0m	0y	100k		35r	31g	32b

697

64c	0m	0y	0k		42r	197g	244b
87c	47m	26y	0k		28r	120g	157b
0c	0m	0y	28k		193r	194g	196b
0c	0m	0y	73k		103r	104g	107b
0c	0m	0y	100k		35r	31g	32b

698

82c	0m	0y	0k		0r	184g	241b
33c	0m	0y	0k		163r	222g	249b
0c	0m	0y	37k		174r	176g	178b
0c	0m	0y	71k		107r	108g	111b
0c	0m	0y	100k		35r	31g	32b

699

51c	0m	14y	19k		97r	173g	185b
73c	0m	16y	33k		0r	139g	157b
0c	0m	0y	21k		207r	208g	210b
0c	0m	0y	53k		142r	144g	146b
0c	0m	0y	100k		35r	31g	32b

700

67c	23m	0y	15k		63r	141g	190b
53c	0m	0y	16k		86r	177g	213b
0c	0m	0y	19k		212r	213g	215b
0c	0m	0y	63k		122r	124g	127b
0c	0m	0y	100k		35r	31g	32b

VIOLET HUES

Monochromatic Violet Combinations

Monochromatic violet combinations are comprised entirely of varying shades of the violet hue. These highly useful combinations are further enlivened by varying the brightness and saturation of each hue.

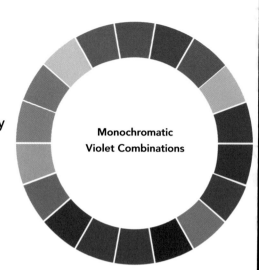

Monochromatic
Violet Combinations

701

27c	72m	0y	0k
61c	78m	0y	0k
9c	23m	0y	0k

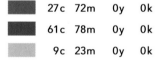

185r	101g	168b
121r	85g	163b
225r	199g	224b

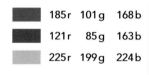

702

19c	62m	0y	13k
9c	36m	0y	0k
23c	42m	0y	23k

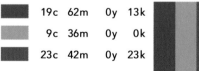

179r	109g	160b
224r	174g	208b
156r	126g	163b

703

36c	92m	0y	0k
28c	48m	0y	8k
5c	30m	0y	10k

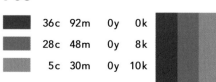

169r	57g	149b
170r	133g	180b
212r	171g	197b

Monochromatic Violet Combinations

704

38c	78m	0y	0k
66c	88m	0y	36k
26c	42m	0y	0k

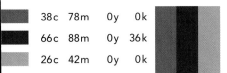

164r	88g	163b
81r	41g	109b
186r	153g	200b

705

68c	78m	0y	0k
9c	18m	0y	0k
42c	63m	0y	0k

108r	84g	163b
226r	208g	230b
155r	113g	177b

706

34c	42m	0y	0k
63c	74m	0y	31k
52c	82m	0y	0k

168r	149g	199b
87r	65g	125b
139r	79g	159b

707

14c	24m	0y	0k
27c	67m	0y	47k
14c	27m	0y	38k

213r	193g	222b
115r	65g	108b
146r	129g	152b

708

31c	77m	0y	0k
19c	83m	0y	62k
42c	53m	0y	36k

178r	91g	164b
101r	27g	78b
108r	90g	133b

Monochromatic Violet Combinations

709

26c	31m	0y	12k
26c	64m	0y	33k
9c	25m	0y	7k
26c	57m	0y	0k

166r	155g	191b
137r	84g	130b
210r	182g	207b
187r	129g	184b

710

13c	31m	0y	0k
23c	77m	0y	23k
64c	84m	0y	36k
36c	42m	0y	0k

215r	181g	214b
165r	79g	141b
87r	50g	117b
164r	148g	199b

711

63c	23m	0y	0k
11c	42m	0y	23k
33c	78m	0y	0k
48c	68m	0y	46k

119r	74g	158b
176r	139g	169b
123r	52g	112b
142r	100g	183b

712

14c	23m	0y	0k
22c	42m	0y	23k
18c	78m	0y	0k
48c	68m	0y	46k

213r	195g	223b
158r	126g	163b
202r	91g	162b
90r	61g	109b

713

24c	38m	0y	0k
45c	57m	0y	36k
18c	73m	0y	66k
14c	73m	0y	36k

191r	161g	204b
104r	85g	131b
96r	39g	78b
148r	70g	119b

714

24c	48m	0y	0k	191r	144g	193b	
44c	67m	0y	0k	152r	106g	173b	
42c	86m	0y	0k	158r	72g	155b	
58c	98m	0y	0k	132r	45g	145b	

715

8c	18m	0y	0k	229r	209g	230b	
14c	33m	0y	0k	213r	177g	212b	
28c	46m	0y	0k	182r	146g	195b	
44c	57m	0y	0k	150r	121g	183b	

716

68c	86m	0y	0k	111r	71g	156b	
13c	48m	0y	0k	214r	150g	194b	
68c	92m	0y	28k	88r	40g	117b	
23c	57m	0y	36k	136r	90g	131b	

717

26c	52m	0y	14k	165r	120g	167b	
24c	73m	0y	47k	118r	57g	104b	
42c	54m	0y	0k	153r	126g	186b	
63c	75m	0y	53k	65r	44g	96b	

718

18c	63m	0y	0k	203r	121g	178b	
38c	82m	0y	0k	165r	80g	159b	
26c	74m	0y	43k	122r	59g	108b	
43c	82m	0y	53k	89r	36g	91b	

719

21c	56m	0y	17k
12c	24m	0y	0k
64c	74m	0y	54k
43c	63m	0y	0k
19c	24m	0y	0k

169r	113g	160b
218r	195g	223b
63r	43g	94b
153r	112g	177b
202r	190g	222b

720

53c	72m	0y	53k
42c	66m	0y	42k
27c	67m	0y	14k
15c	36m	0y	0k
9c	21m	0y	0k

77r	48g	97b
103r	69g	116b
163r	97g	153b
211r	170g	208b
226r	203g	226b

721

49c	67m	0y	0k
42c	74m	0y	63k
54c	100m	0y	0k
34c	94m	0y	0k
8c	78m	0y	0k

142r	105g	173b
77r	37g	82b
139r	40g	144b
173r	51g	147b
222r	93g	162b

722

9c	47m	0y	0k
10c	53m	0y	36k
63c	74m	0y	56k
11c	26m	0y	11k
10c	18m	0y	0k

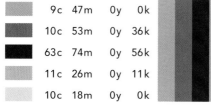

223r	154g	196b
154r	99g	134b
62r	42g	92b
199r	174g	200b
223r	207g	230b

723

28c	77m	0y	38k
15c	48m	0y	69k
14c	32m	0y	34k
18c	46m	0y	46k
17c	23m	0y	0k

127r	59g	113b
94r	62g	87b
152r	128g	154b
127r	93g	124b
207r	193g	223b

724

16c	87m	0y	27k
13c	42m	0y	0k
26c	65m	0y	17k
14c	33m	0y	24k
46c	63m	0y	41k

160r	50g	119b
215r	161g	201b
161r	98g	151b
170r	142g	171b
98r	72g	119b

725

57c	81m	0y	18k
14c	22m	0y	0k
14c	68m	0y	62k
41c	92m	0y	62k
9c	22m	0y	19k

111r	66g	137b
213r	197g	225b
106r	50g	87b
80r	4g	74b
189r	169g	191b

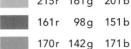

726

19c	100m	0y	27k
9c	19m	0y	14k
23c	66m	0y	0k
18c	42m	0y	36k
42c	76m	0y	37k

156r	0g	109b
198r	182g	202b
193r	114g	175b
143r	111g	143b
110r	60g	116b

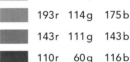

727

48c	67m	0y	39k
35c	72m	0y	68k
21c	100m	0y	0k
27c	38m	0y	0k
75c	86m	0y	42k

99r	69g	120b
77r	35g	76b
196r	23g	141b
184r	159g	204b
63r	39g	104b

728

21c	58m	0y	11k
14c	27m	0y	4k
23c	37m	0y	0k
9c	14m	0y	0k
16c	24m	0y	19k

178r	116g	166b
204r	180g	210b
192r	164g	206b
226r	216g	235b
175r	162g	188b

Violet & Complementary Hues

Violet and complementary hue combinations are comprised of violet hues and their opposite or near-opposite colors on the color wheel; they are sometimes ° called contrasting colors. These combinations are optically aggressive or intense.

Complementary Hues

729

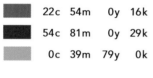

22c	54m	0y	16k
54c	81m	0y	29k
0c	39m	79y	0k

169r	117g	162b
104r	58g	123b
250r	169g	77b

730

27c	53m	0y	13k
0c	17m	86y	0k
13c	54m	0y	56k

164r	120g	168b
255r	210g	62b
117r	73g	103b

731

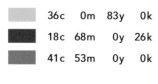

36c	0m	83y	0k
18c	68m	0y	26k
41c	53m	0y	0k

174r	210g	90b
159r	87g	137b
155r	128g	187b

732

44c	78m	0y	0k
0c	66m	70y	0k
64c	88m	0y	53k

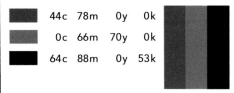

153r	87g	163b
244r	120g	85b
67r	26g	88b

733

14c	74m	0y	23k
36c	0m	56y	0k
42c	53m	0y	0k

169r	80g	135b
169r	213g	145b
153r	128g	187b

734

26c	53m	0y	0k
0c	0m	86y	34k
43c	83m	0y	53k

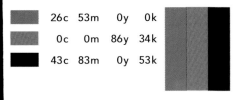

187r	135g	188b
184r	173g	45b
89r	34g	90b

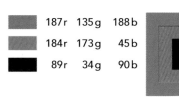

735

14c	27m	0y	0k
0c	0m	23y	0k
36c	43m	0y	0k

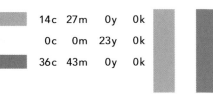

213r	188g	219b
255r	251g	207b
164r	146g	198b

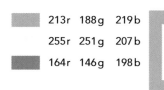

736

46c	63m	0y	0k
12c	47m	0y	0k
64c	0m	92y	0k

147r	111g	177b
216r	152g	195b
100r	188g	82b

737

45c	64m	0y	0k	149r	110g	176b	
0c	0m	28y	0k	255r	250g	198b	
19c	46m	0y	0k	202r	150g	196b	
0c	21m	47y	0k	254r	205g	145b	

738

61c	83m	0y	0k	123r	76g	158b	
0c	34m	94y	0k	252r	177g	40b	
9c	26m	0y	0k	225r	194g	221b	
27c	42m	0y	20k	154r	128g	168b	

739

8c	87m	0y	45k	140r	35g	96b	
0c	0m	75y	0k	255r	244g	96b	
32c	47m	0y	48k	106r	86g	120b	
17c	25m	0y	17k	177r	163g	190b	

740

21c	68m	0y	14k	173r	98g	153b	
30c	0m	51y	0k	183r	218g	154b	
65c	67m	0y	51k	62r	54g	103b	
13c	0m	100y	14k	201r	201g	21b	

741

24c	0m	61y	0k	201r	223g	134b	
12c	62m	0y	49k	129r	72g	109b	
36c	64m	0y	11k	151r	103g	160b	
19c	31m	0y	6k	190r	167g	202b	

742

26c	83m	0y	61k
0c	33m	89y	0k
16c	54m	0y	28k
17c	34m	0y	0k

96r	27g	79b
252r	179g	54b
159r	159g	146b
206r	206g	210b

743

21c	0m	52y	0k
79c	50m	79y	0k
17c	61m	0y	0k
20c	81m	0y	53k

206r	226g	151b
81r	117g	90b
205r	125g	180b
114r	39g	91b

744

0c	31m	86y	9k
14c	81m	0y	28k
0c	41m	58y	0k
54c	76m	0y	27k

231r	168g	57b
161r	62g	123b
249r	166g	115b
105r	67g	129b

745

49c	68m	0y	63k
18c	42m	76y	0k
15c	29m	0y	0k
56c	73m	0y	0k

69r	43g	85b
211r	154g	87b
211r	183g	216b
130r	94g	168b

746

51c	0m	100y	66k
19c	29m	0y	0k
11c	38m	0y	31k
52c	14m	53y	0k

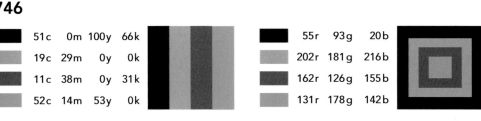

55r	93g	20b
202r	181g	216b
162r	126g	155b
131r	178g	142b

Violet & Complementary Hues

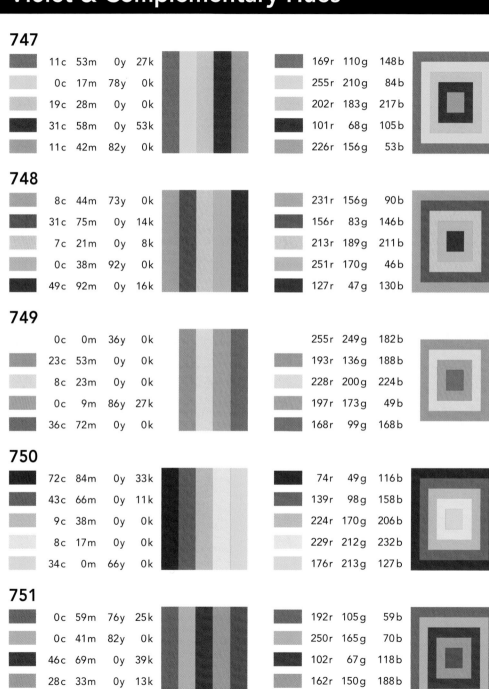

747

11c	53m	0y	27k
0c	17m	78y	0k
19c	28m	0y	0k
31c	58m	0y	53k
11c	42m	82y	0k

169r	110g	148b
255r	210g	84b
202r	183g	217b
101r	68g	105b
226r	156g	53b

748

8c	44m	73y	0k
31c	75m	0y	14k
7c	21m	0y	8k
0c	38m	92y	0k
49c	92m	0y	16k

231r	156g	90b
156r	83g	146b
213r	189g	211b
251r	170g	46b
127r	47g	130b

749

0c	0m	36y	0k
23c	53m	0y	0k
8c	23m	0y	0k
0c	9m	86y	27k
36c	72m	0y	0k

255r	249g	182b
193r	136g	188b
228r	200g	224b
197r	173g	49b
168r	99g	168b

750

72c	84m	0y	33k
43c	66m	0y	11k
9c	38m	0y	0k
8c	17m	0y	0k
34c	0m	66y	0k

74r	49g	116b
139r	98g	158b
224r	170g	206b
229r	212g	232b
176r	213g	127b

751

0c	59m	76y	25k
0c	41m	82y	0k
46c	69m	0y	39k
28c	33m	0y	13k
60c	64m	0y	18k

192r	105g	59b
250r	165g	70b
102r	67g	118b
162r	150g	188b
101r	90g	150b

752

33c	51m	0y	18k
16c	0m	56y	14k
7c	0m	32y	0k
21c	62m	0y	42k
19c	26m	13y	0k

146r	115g	162b
191r	202g	126b
238r	242g	189b
129r	78g	119b
205r	185g	197b

753

24c	68m	0y	14k
0c	0m	26y	0k
13c	23m	0y	0k
23c	82m	0y	37k
0c	0m	92y	58k

168r	97g	153b
255r	251g	202b
216r	196g	223b
135r	52g	111b
134r	127g	11b

754

53c	71m	0y	0k
0c	58m	73y	0k
28c	72m	0y	56k
15c	62m	0y	21k
0c	24m	87y	0k

135r	97g	169b
245r	135g	83b
101r	49g	92b
172r	102g	148b
255r	197g	59b

755

22c	53m	0y	22k
0c	21m	61y	0k
14c	36m	0y	0k
58c	78m	0y	48k
0c	68m	82y	0k

160r	112g	155b
255r	204g	120b
212r	171g	208b
77r	45g	100b
243r	116g	64b

756

7c	78m	0y	53k
42c	14m	52y	22k
78c	56m	66y	17k
19c	44m	0y	0k
56c	52m	9y	0k

128r	46g	92b
126r	152g	117b
71r	95g	89b
202r	154g	198b
126r	124g	174b

Violet and adjacent hue combinations are comprised of violet hues and their adjacent or near-adjacent hues on the color wheel. They are sometimes called analogous hues. Because of the hues' close similarity the resulting combinations are generally rich, pleasant and harmonious.

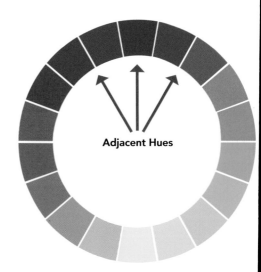

Adjacent Hues

757

51c	63m	0y	26k
14c	47m	0y	11k
25c	0m	0y	0k

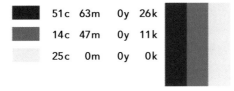

108r	86g	140b
191r	137g	177b
185r	229g	151b

758

39c	44m	0y	6k
62c	72m	0y	0k
63c	0m	18y	0k

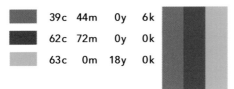

150r	136g	186b
118r	94g	168b
70r	195g	211b

759

37c	86m	0y	66k
68c	8m	0y	0k
12c	36m	0y	47k

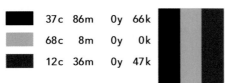

79r	15g	72b
36r	181g	233b
133r	105g	130b

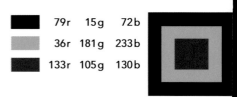

760

36c	53m	0y	0k
68c	83m	0y	44k
0c	86m	45y	12k

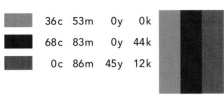

166r	131g	187b
70r	41g	103b
213r	66g	93b

761

11c	23m	0y	0k
0c	87m	51y	42k
36c	53m	0y	17k

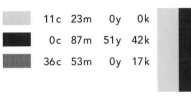

221r	197g	224b
155r	41g	60b
143r	113g	162b

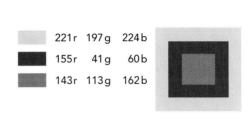

762

79c	83m	0y	44k
41c	0m	0y	9k
42c	64m	0y	0k

54r	40g	103b
127r	197g	228b
155r	111g	176b

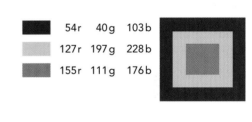

763

13c	24m	0y	0k
12c	46m	0y	42k
0c	58m	0y	16k

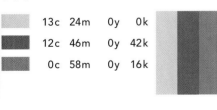

216r	194g	223b
141r	100g	130b
208r	119g	160b

764

18c	65m	0y	64k
9c	22m	10y	35k
28c	0m	0y	23k

99r	51g	85b
161r	143g	149b
143r	183g	203b

Violet & Adjacent Hues

765

16c	32m	0y	63k
27c	0m	0y	22k
48c	64m	0y	14k
21c	27m	0y	0k

102r	86g	106b
146r	186g	205b
127r	97g	156b
197r	183g	218b

766

28c	74m	0y	22k
0c	88m	48y	0k
53c	78m	0y	61k
9c	19m	0y	21k

151r	79g	137b
239r	70g	100b
68r	33g	83b
185r	170g	190b

767

0c	16m	0y	0k
31c	52m	0y	18k
9c	81m	0y	0k
18c	29m	0y	0k

251r	221g	234b
150r	114g	161b
219r	86g	159b
204r	181g	216b

768

74c	72m	0y	0k
62c	16m	0y	0k
71c	81m	0y	13k
13c	21m	0y	0k

92r	92g	168b
82r	173g	225b
92r	68g	143b
216r	199g	226b

769

17c	41m	0y	0k
73c	0m	19y	0k
24c	66m	0y	55k
19c	78m	0y	0k

206r	160g	201b
0r	188g	208b
107r	59g	98b
201r	91g	162b

770

9c	67m	0y	27k
18c	81m	0y	52k
58c	29m	0y	24k
28c	0m	0y	0k

171r	89g	136b
117r	40g	92b
86r	127g	171b
177r	227g	250b

771

14c	72m	35y	12k
0c	65m	28y	0k
23c	61m	0y	36k
23c	24m	0y	15k

190r	93g	113b
243r	123g	140b
136r	85g	128b
168r	164g	194b

772

31c	100m	0y	9k
49c	87m	0y	53k
0c	100m	0y	0k
16c	24m	0y	0k

164r	23g	130b
83r	27g	88b
236r	0g	140b
208r	192g	222b

773

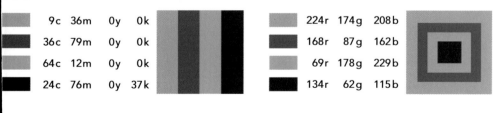

9c	36m	0y	0k
36c	79m	0y	0k
64c	12m	0y	0k
24c	76m	0y	37k

224r	174g	208b
168r	87g	162b
69r	178g	229b
134r	62g	115b

774

72c	96m	0y	0k
24c	0m	0y	0k
17c	52m	0y	0k
76c	100m	0y	40k

106r	52g	148b
188r	230g	251b
206r	140g	189b
67r	15g	98b

775

42c	73m	0y	29k
62c	85m	0y	45k
26c	58m	0y	0k
71c	9m	23y	0k
34c	0m	9y	0k

120r	72g	129b
77r	37g	100b
187r	127g	183b
49r	176g	193b
163r	220g	230b

776

27c	78m	0y	0k
13c	86m	0y	38k
12c	33m	0y	0k
0c	91m	73y	9k
0c	53m	8y	0k

185r	90g	162b
146r	44g	106b
217r	178g	212b
219r	56g	64b
244r	148g	177b

777

12c	32m	0y	0k
89c	45m	22y	0k
86c	69m	0y	31k
33c	54m	0y	0k
58c	73m	17y	0k

217r	179g	213b
0r	122g	164b
40r	68g	129b
172r	130g	186b
129r	93g	148b

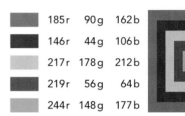

778

14c	65m	0y	12k
47c	9m	0y	0k
8c	32m	0y	0k
88c	41m	0y	24k
17c	82m	0y	24k

 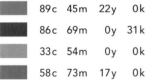

188r	106g	158b
125r	194g	235b
227r	182g	213b
0r	103g	159b
164r	64g	128b

779

8c	22m	0y	13k
25c	50m	0y	18k
53c	63m	0y	16k
28c	86m	65y	0k
0c	94m	69y	51k

 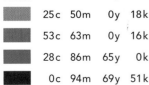

202r	179g	201b
160r	119g	163b
116r	95g	154b
188r	75g	86b
138r	18g	35b

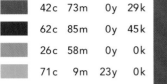

780

c	m	y	k		r	g	b
62c	73m	0y	25k		94r	72g	134b
81c	62m	0y	63k		23r	44g	88b
11c	13m	0y	28k		169r	166g	183b
14c	0m	0y	0k		214r	240g	252b
24c	0m	0y	13k		167r	204g	223b

781

c	m	y	k		r	g	b
23c	53m	0y	0k		193r	136g	188b
11c	26m	0y	12k		196r	172g	198b
28c	11m	0y	0k		179r	206g	236b
21c	54m	0y	22k		161r	111g	154b
0c	14m	0y	12k		223r	200g	212b

782

c	m	y	k		r	g	b
0c	81m	62y	24k		191r	69g	69b
0c	49m	14y	0k		245r	154g	173b
5c	22m	0y	0k		235r	204g	226b
16c	43m	0y	19k		175r	132g	169b
9c	51m	0y	36k		156r	102g	136b

783

c	m	y	k		r	g	b
0c	31m	0y	0k		248r	191g	216b
0c	46m	9y	0k		246r	161g	183b
20c	63m	0y	0k		199r	120g	178b
31c	86m	0y	0k		178r	72g	155b
0c	100m	0y	0k		236r	0g	140b

784

c	m	y	k		r	g	b
13c	87m	0y	33k		154r	45g	112b
0c	100m	100y	0k		237r	28g	36b
0c	18m	0y	0k		251r	217g	232b
24c	23m	0y	0k		190r	188g	222b
42c	57m	0y	0k		154r	122g	183b

 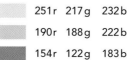

Violet & Muted Hues

Violet and muted hue combinations are comprised of violet hues in combination with more subdued colors. Muted hues are made by combining a hue with its complement. The result is a hue that is less saturated, more somber.

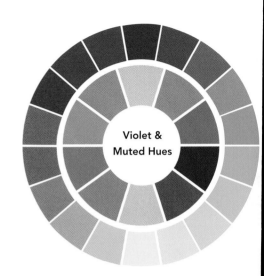

Violet &
Muted Hues

785

	c	m	y	k
	21c	31m	32y	48k
	23c	38m	0y	0k
	10c	14m	0y	9k

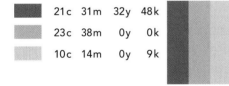

	r	g	b
	122r	105g	99b
	192r	162g	204b
	205r	197g	216b

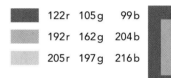

786

	c	m	y	k
	54c	75m	56y	42k
	11c	26m	0y	0k
	33c	9m	13y	17k

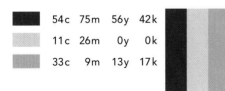

	r	g	b
	90r	57g	66b
	192r	192g	220b
	205r	175g	183b

787

	c	m	y	k
	22c	72m	33y	24k
	9c	14m	0y	0k
	58c	62m	29y	0k

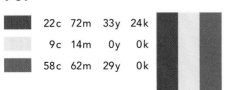

	r	g	b
	158r	82g	104b
	226r	216g	235b
	127r	110g	143b

788

51c	29m	64y	50k
29c	56m	0y	0k
9c	13m	11y	14k

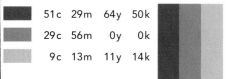

78r	93g	67b
181r	129g	184b
200r	191g	190b

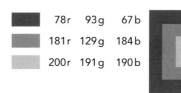

789

66c	86m	0y	28k
0c	14m	0y	9k
15c	6m	30y	31k

89r	50g	121b
230r	206g	217b
160r	165g	140b

790

0c	8m	16y	9k
0c	25m	52y	36k
9c	73m	0y	41k

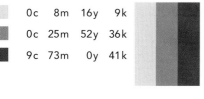

233r	215g	195b
175r	138g	94b
146r	66g	112b

791

57c	20m	13y	34k
20c	78m	0y	30k
8c	11m	17y	0k

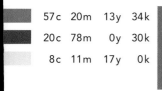

78r	124g	145b
149r	66g	123b
233r	220g	206b

792

26c	0m	0y	15k
44c	53m	22y	0k
40c	48m	9y	31k

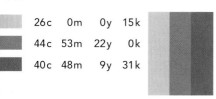

159r	199g	219b
153r	127g	158b
119r	102g	135b

793

48c	53m	60y	29k
0c	0m	26y	14k
43c	48m	20y	28k
25c	31m	0y	9k

112r	95g	83b
225r	220g	178b
119r	105g	128b
173r	160g	196b

794

0c	46m	36y	58k
27c	13m	8y	18k
44c	54m	31y	45k
19c	44m	0y	10k

129r	82g	75b
156r	172g	186b
97r	78g	92b
183r	140g	181b

795

0c	0m	52y	37k
8c	0m	34y	13k
39c	62m	31y	14k
65c	85m	0y	38k

177r	170g	105b
209r	213g	165b
145r	101g	123b
80r	43g	109b

796

0c	61m	91y	30k
17c	17m	17y	17k
48c	67m	31y	0k
28c	73m	13y	35k

181r	95g	33b
180r	174g	173b
148r	105g	136b
132r	69g	108b

797

0c	0m	36y	14k
0c	14m	49y	23k
33c	46m	0y	15k
36c	63m	0y	35k

226r	218g	161b
204r	176g	119b
150r	126g	171b
120r	81g	128b

798

0c	25m	21y	9k	230r	184g	172b	
14c	31m	41y	22k	177r	145g	122b	
28c	61m	22y	23k	151r	97g	123b	
24c	73m	20y	40k	130r	65g	96b	

799

60c	14m	35y	29k	78r	134g	131b	
53c	31m	32y	57k	67r	83g	88b	
38c	64m	0y	11k	148r	102g	160b	
27c	41m	17y	0k	187r	154g	175b	

800

88c	24m	8y	36k	0r	106g	143b	
81c	31m	14y	0k	12r	142g	186b	
23c	28m	0y	0k	192r	180g	217b	
12c	22m	8y	0k	220r	198g	210b	

801

0c	67m	79y	14k	213r	103g	60b	
14c	56m	0y	68k	96r	56g	84b	
0c	27m	37y	10k	228r	177g	145b	
9c	19m	11y	0k	228r	206g	208b	

802

82c	0m	30y	8k	0r	169g	176b	
42c	77m	35y	21k	132r	73g	103b	
22c	60m	11y	0k	197r	125g	165b	
77c	20m	42y	23k	36r	128g	127b	

803

20c	33m	8y	0k		201r	172g	197b
27c	59m	0y	17k		159r	107g	157b
13c	24m	57y	10k		202r	172g	116b
22c	77m	0y	29k		149r	68g	125b
0c	0m	38y	18k		217r	210g	152b

804

0c	37m	44y	14k		218r	154g	123b
22c	58m	9y	31k		147r	95g	128b
53c	68m	17y	34k		99r	72g	110b
56c	59m	61y	62k		63r	53g	48b
42c	25m	0y	14k		129r	152g	192b

805

12c	0m	48y	19k		190r	197g	134b
32c	39m	0y	17k		148r	134g	175b
53c	28m	48y	45k		80r	101g	89b
63c	85m	0y	29k		92r	51g	120b
63c	76m	0y	16k		101r	75g	143b

806

13c	19m	36y	0k		222r	200g	166b
0c	24m	36y	48k		151r	122g	99b
0c	23m	36y	63k		122r	98g	79b
12c	31m	0y	12k		194r	163g	192b
42c	64m	0y	0k		155r	111g	176b

807

12c	72m	0y	29k		162r	78g	129b
0c	27m	0y	11k		223r	179g	200b
29c	35m	12y	38k		125r	113g	131b
22c	21m	21y	0k		199r	191g	189b
0c	11m	33y	6k		240r	213g	168b

808

45c	0m	20y	20k
20c	53m	44y	49k
17c	51m	0y	19k
0c	11m	12y	8k
66c	13m	31y	21k

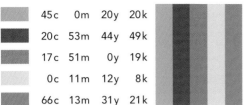

113r	175g	175b
121r	80g	76b
173r	120g	162b
234r	212g	200b
67r	144g	148b

809

6c	77m	70y	17k
20c	37m	23y	0k
58c	61m	13y	13k
70c	67m	29y	46k
0c	66m	53y	9k

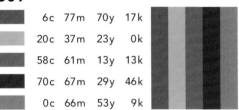

179r	80g	70b
203r	164g	171b
112r	99g	144b
63r	59g	87b
223r	111g	99b

810

17c	15m	14y	16k
33c	24m	27y	33k
46c	41m	25y	40k
8c	17m	0y	22k
63c	92m	0y	24k

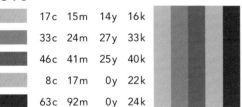

181r	179g	179b
126r	131g	130b
98r	97g	111b
186r	173g	190b
98r	43g	122b

811

0c	15m	38y	0k
0c	0m	11y	8k
12c	33m	65y	13k
39c	72m	13y	26k
35c	83m	0y	47k

255r	218g	166b
237r	234g	214b
197r	154g	97b
130r	77g	121b
106r	40g	97b

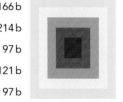

812

62c	0m	0y	22k
61c	14m	0y	44k
8c	36m	0y	28k
8c	25m	11y	0k
27c	50m	0y	0k

47r	163g	200b
51r	114g	148b
173r	135g	162b
230r	195g	202b
184r	139g	191b

Violet, Black & Grey

Violet, black and grey combinations are made from violet hues in combination with pure black, and greys that are lighter shades of pure black. The resulting combinations are graphically powerful, sophisticated, and elegant.

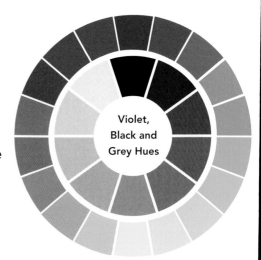

Violet, Black and Grey Hues

813

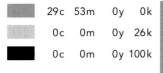

29c	53m	0y	0k
0c	0m	0y	26k
0c	0m	0y	100k

180r	134g	188b
197r	198g	200b
35r	31g	32b

814

21c	62m	0y	28k
0c	0m	0y	44k
0c	0m	0y	100k

152r	93g	139b
159r	161g	164b
35r	31g	32b

815

57c	100m	0y	0k
0c	100m	0y	18k
0c	100m	0y	100k

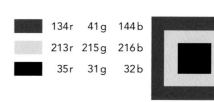

134r	41g	144b
213r	215g	216b
35r	31g	32b

816

16c	75m	0y	18k		175r	83g	141b
0c	0m	0y	28k		193r	194g	196b
0c	0m	0y	100k		35r	31g	32b

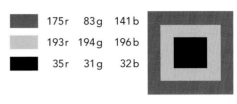

817

52c	62m	17y	16k		119r	96g	136b
0c	0m	0y	36k		175r	177g	180b
0c	0m	0y	100k		35r	31g	32b

818

40c	70m	0y	20k		134r	85g	143b
0c	0m	0y	18k		213r	215g	216b
0c	0m	0y	100k		35r	31g	32b

819

19c	26m	0y	0k		202r	186g	219b
0c	0m	0y	46k		155r	157g	160b
0c	0m	0y	100k		35r	31g	32b

820

53c	81m	0y	51k		80r	38g	94b
0c	0m	0y	32k		183r	185g	188b
0c	0m	0y	100k		35r	31g	32b

Violet, Black & Grey

821

31c	42m	0y	0k
0c	0m	0y	31k
0c	0m	0y	64k
0c	0m	0y	100k

175r	151g	199b
186r	188g	190b
121r	123g	125b
35r	31g	32b

822

42c	66m	0y	17k
0c	0m	0y	16k
0c	0m	0y	52k
0c	0m	0y	100k

134r	93g	151b
217r	219g	220b
143r	145g	148b
35r	31g	32b

823

14c	68m	0y	16k
0c	0m	0y	14k
0c	0m	0y	42k
0c	0m	0y	100k

181r	98g	150b
222r	223g	224b
163r	165g	168b
35r	31g	32b

824

24c	87m	0y	42k
0c	0m	0y	17k
0c	0m	0y	60k
0c	0m	0y	100k

126r	38g	101b
216r	217g	219b
128r	130g	133b
35r	31g	32b

825

41c	100m	0y	0k
0c	0m	0y	23k
0c	0m	0y	62k
0c	0m	0y	100k

161r	36g	143b
203r	204g	206b
125r	126g	129b
35r	31g	32b

826

45c	84m	0y	21k
0c	0m	0y	15k
0c	0m	0y	48k
0c	0m	0y	100k

126r	60g	130b
220r	221g	222b
151r	154g	156b
35r	31g	32b

827

63c	84m	0y	52k
0c	0m	0y	33k
0c	0m	0y	68k
0c	0m	0y	100k

68r	33g	92b
182r	184g	186b
113r	115g	117b
35r	31g	32b

828

31c	28m	0y	0k
0c	0m	0y	22k
0c	0m	0y	38k
0c	0m	0y	100k

173r	175g	216b
205r	207g	208b
171r	173g	176b
35r	31g	32b

829

14c	82m	0y	16k
0c	0m	0y	27k
0c	0m	0y	63k
0c	0m	0y	100k

181r	70g	137b
194r	196g	198b
122r	124g	127b
35r	31g	32b

830

69c	83m	0y	0k
0c	0m	0y	47k
0c	0m	0y	76k
0c	0m	0y	100k

108r	75g	158b
153r	155g	158b
97r	98g	100b
35r	31g	32b

Violet, Black & Grey

831

9c	52m	0y	14k
21c	73m	0y	4k
0c	0m	0y	32k
0c	0m	0y	64k
0c	0m	0y	100k

195r	127g	168b
188r	97g	161b
183r	185g	188b
121r	123g	125b
35r	31g	32b

832

27c	64m	0y	13k
62c	77m	0y	18k
0c	0m	0y	14k
0c	0m	0y	34k
0c	0m	0y	100k

164r	103g	158b
102r	72g	140b
222r	223g	224b
179r	181g	184b
35r	31g	32b

833

17c	28m	0y	9k
36c	66m	0y	14k
0c	0m	0y	13k
0c	0m	0y	53k
0c	0m	0y	100k

190r	170g	200b
147r	97g	154b
224r	225g	226b
142r	144g	146b
35r	31g	32b

834

11c	18m	0y	0k
5c	14m	0y	0k
0c	0m	0y	25k
0c	0m	0y	53k
0c	0m	0y	100k

221r	207g	230b
236r	219g	235b
198r	200g	202b
142r	144g	146b
35r	31g	32b

835

74c	86m	0y	15k
72c	82m	12y	46k
0c	0m	0y	23k
0c	0m	0y	54k
0c	0m	0y	100k

86r	60g	137b
63r	42g	91b
203r	204g	206b
139r	141g	144b
35r	31g	32b

836

39c	48m	11y	9k
24c	42m	19y	14k
0c	0m	0y	18k
0c	0m	0y	49k
0c	0m	0y	100k

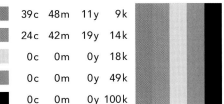

149r	127g	163b
171r	136g	152b
213r	215g	216b
149r	151g	154b
35r	31g	32b

837

18c	20m	0y	0k
43c	41m	0y	29k
0c	0m	0y	24k
0c	0m	0y	66k
0c	0m	0y	100k

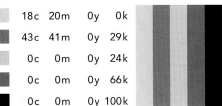

204r	198g	227b
113r	112g	153b
201r	203g	204b
117r	119g	121b
35r	31g	32b

838

53c	78m	0y	36k
24c	77m	0y	23k
0c	0m	0y	39k
0c	0m	0y	71k
0c	0m	0y	100k

97r	56g	116b
155r	73g	133b
169r	172g	174b
107r	108g	111b
35r	31g	32b

839

28c	86m	0y	0k
11c	85m	0y	53k
0c	0m	0y	26k
0c	0m	0y	53k
0c	0m	0y	100k

184r	72g	155b
123r	32g	88b
197r	198g	200b
142r	144g	146b
35r	31g	32b

840

19c	22m	0y	11k
36c	69m	23y	14k
0c	0m	0y	36k
0c	0m	0y	78k
0c	0m	0y	100k

182r	175g	203b
150r	92g	127b
175r	177g	180b
92r	93g	96b
35r	31g	32b

MIXED HUES

841

0c	42m	82y	0k
59c	0m	22y	10k
38c	0m	74y	0k

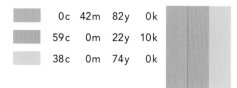

249r	163g	70b
83r	181g	187b
167r	209g	111b

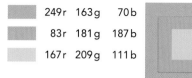

842

0c	82m	58y	0k
0c	31m	86y	0k
0c	0m	28y	0k

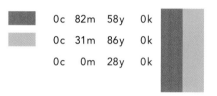

240r	86g	92b
253r	183g	62b
255r	250g	198b

843

21c	82m	0y	0k
35c	0m	68y	0k
0c	23m	81y	0k

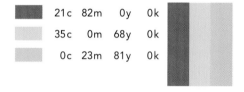

196r	82g	158b
174r	212g	123b
255r	198g	75b

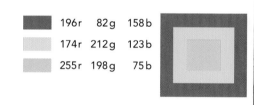

844

72c	15m	0y	0k
90c	40m	79y	0k
0c	31m	38y	0k

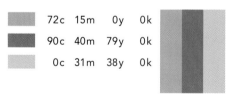

15r	169g	225b
26r	125g	95b
251r	187g	153b

845

0c	73m	92y	0k
37c	84m	79y	0k
48c	0m	38y	0k

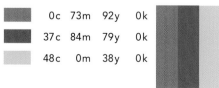

242r	106g	46b
167r	76g	157b
135r	204g	167b

846

0c	60m	49y	0k
67c	0m	54y	0k
0c	0m	34y	0k

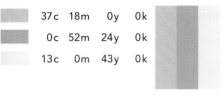

244r	132g	116b
74r	189g	150b
155r	249g	186b

847

37c	18m	0y	0k
0c	52m	24y	0k
13c	0m	43y	0k

157r	187g	226b
245r	148g	156b
225r	235g	168b

848

40c	53m	0y	0k
51c	0m	18y	0k
0c	8m	34y	0k

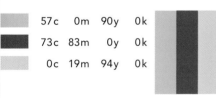

157r	129g	187b
116r	204g	212b
255r	232g	178b

849

57c	0m	90y	0k
73c	83m	0y	0k
0c	19m	94y	0k

121r	194g	83b
100r	75g	159b
255r	206g	34b

850

28c	0m	36y	0k
76c	0m	0y	32k
0c	63m	82y	0k

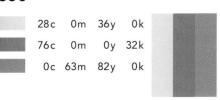

187r	222g	181b
0r	139g	180b
244r	125g	65b

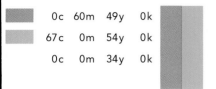

851

0c	69m	26y	0k
0c	0m	48y	0k
77c	0m	32y	0k
52c	84m	0y	0k

242r	116g	139b
255r	247g	158b
0r	184g	186b
139r	75g	157b

852

76c	14m	75y	0k
0c	36m	89y	0k
44c	87m	22y	0k
43c	35m	0y	0k

60r	162g	109b
251r	174g	54b
157r	70g	130b
146r	156g	206b

853

0c	37m	19y	0k
0c	0m	23y	0k
28c	12m	0y	0k
17c	0m	42y	0k

248r	177g	178b
255r	251g	207b
179r	204g	234b
215r	231g	170b

854

74c	16m	0y	0k
0c	11m	61y	0k
0c	42m	79y	0k
87c	42m	84y	0k

0r	166g	224b
255r	223g	125b
249r	163g	76b
48r	124g	87b

855

39c	17m	84y	0k
88c	14m	55y	0k
0c	0m	45y	0k
0c	44m	20y	0k

168r	181g	85b
0r	157g	141b
255r	248g	163b
247r	164g	169b

856

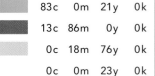

83c	0m	21y	0k
13c	86m	0y	0k
0c	18m	76y	0k
0c	0m	23y	0k

0r	181g	204b
211r	73g	154b
255r	208g	89b
255r	251g	207b

857

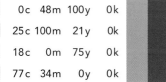

0c	48m	100y	0k
25c	100m	21y	0k
18c	0m	75y	0k
77c	34m	0y	0k

248r	152g	29b
191r	30g	120b
217r	227g	103b
41r	141g	204b

858

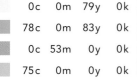

0c	0m	79y	0k
78c	0m	83y	0k
0c	53m	0y	0k
75c	0m	0y	0k

255r	244g	84b
22r	179g	101b
244r	148g	190b
0r	189g	242b

859

0c	87m	67y	0k
0c	0m	16y	0k
51c	11m	0y	0k
95c	46m	67y	0k

239r	72g	79b
255r	252g	221b
115r	188g	232b
0r	118g	109b

860

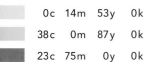

82c	86m	0y	0k
0c	14m	53y	0k
38c	0m	87y	0k
23c	75m	0y	0k

81r	70g	156b
255r	218g	139b
169r	208g	82b
192r	97g	165b

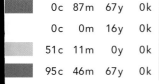

211

861

89c	32m	25y	0k
0c	19m	9y	0k
0c	42m	86y	0k
67c	0m	42y	0k

0r	137g	170b
252r	214g	213b
249r	163g	81b
68r	190g	170b

862

85c	21m	81y	0k
0c	75m	65y	0k
23c	0m	94y	0k
91c	37m	0y	0k

17r	149g	98b
242r	102g	87b
207r	221g	255b
0r	132g	255b

863

0c	31m	89y	0k
0c	75m	93y	0k
53c	0m	68y	0k
22c	91m	0y	0k

253r	183g	54b
242r	102g	44b
126r	198g	126b
194r	59g	149b

864

53c	0m	0y	0k
0c	0m	26y	0k
89c	0m	79y	0k
0c	0m	76y	0k

99r	205g	246b
255r	251g	202b
0r	173g	110b
255r	244g	92b

865

0c	44m	0y	0k
13c	0m	30y	0k
0c	92m	21y	0k
0c	13m	54y	100k

245r	166g	200b
223r	236g	193b
238r	54g	125b
255r	220g	137b

866

87c	0m	92y	0k
0c	58m	74y	0k
23c	0m	75y	0k
74c	84m	0y	0k

0r	173g	88b
245r	135g	80b
204r	222g	105b
98r	74g	158b

867

24c	0m	53y	0k
0c	82m	87y	0k
0c	27m	14y	0k
95c	77m	18y	0k

199r	224g	150b
241r	86g	53b
250r	197g	195b
38r	83g	144b

868

0c	0m	23y	0k
29c	45m	0y	0k
0c	26m	78y	0k
0c	48m	0y	0k

255r	251g	207b
180r	146g	196b
254r	194g	82b
244r	158g	196b

869

0c	16m	64y	0k
86c	23m	0y	0k
31c	0m	0y	0k
65c	11m	78y	0k

255r	213g	117b
0r	151g	215b
168r	224g	249b
100r	173g	104b

870

13c	81m	81y	0k
88c	40m	100y	0k
20c	0m	92y	0k
0c	59m	89y	0k

215r	86g	65b
46r	126g	70b
214r	224g	58b
245r	133g	52b

Mixed Saturated Hues

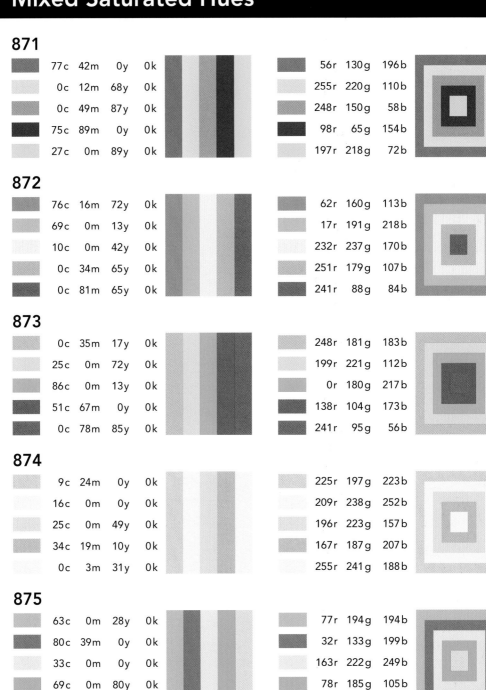

871

77c	42m	0y	0k	56r	130g	196b	
0c	12m	68y	0k	255r	220g	110b	
0c	49m	87y	0k	248r	150g	58b	
75c	89m	0y	0k	98r	65g	154b	
27c	0m	89y	0k	197r	218g	72b	

872

76c	16m	72y	0k	62r	160g	113b	
69c	0m	13y	0k	17r	191g	218b	
10c	0m	42y	0k	232r	237g	170b	
0c	34m	65y	0k	251r	179g	107b	
0c	81m	65y	0k	241r	88g	84b	

873

0c	35m	17y	0k	248r	181g	183b	
25c	0m	72y	0k	199r	221g	112b	
86c	0m	13y	0k	0r	180g	217b	
51c	67m	0y	0k	138r	104g	173b	
0c	78m	85y	0k	241r	95g	56b	

874

9c	24m	0y	0k	225r	197g	223b	
16c	0m	0y	0k	209r	238g	252b	
25c	0m	49y	0k	196r	223g	157b	
34c	19m	10y	0k	167r	187g	207b	
0c	3m	31y	0k	255r	241g	188b	

875

63c	0m	28y	0k	77r	194g	194b	
80c	39m	0y	0k	32r	133g	199b	
33c	0m	0y	0k	163r	222g	249b	
69c	0m	80y	0k	78r	185g	105b	
0c	20m	14y	0k	252r	211g	203b	

876

0c	27m	86y	0k
75c	83m	0y	0k
75c	0m	89y	0k
8c	0m	72y	0k
83c	36m	17y	0k

254r	191g	62b
96r	75g	159b
53r	181g	90b
241r	236g	106b
17r	135g	178b

877

0c	59m	89y	0k
0c	27m	84y	0k
22c	88m	0y	0k
0c	0m	90y	0k
78c	23m	0y	0k

145r	133g	52b
254r	191g	67b
194r	67g	152b
255r	243g	43b
0r	155g	216b

878

18c	0m	85y	0k
86c	54m	83y	0k
100c	17m	0y	0k
0c	21m	0y	0k
50c	0m	86y	0k

218r	226g	76b
64r	110g	84b
0r	153g	221b
250r	211g	228b
138r	199g	89b

879

0c	76m	29y	0k
31c	15m	0y	0k
0c	0m	18y	0k
0c	52m	14y	0k
18c	90m	0y	0k

241r	100g	130b
171r	196g	231b
255r	252g	217b
245r	148g	169b
202r	62g	150b

880

0c	18m	42y	0k
48c	11m	20y	0k
80c	20m	22y	0k
0c	0m	15y	0k
15c	21m	21y	0k

255r	212g	156b
133r	188g	198b
0r	157g	185b
255r	252g	223b
211r	198g	226b

881

0c	30m	68y	0k
66c	86m	0y	0k
20c	31m	0y	0k
0c	73m	86y	0k
0c	100m	69y	0k

252r	186g	103b
115r	71g	156b
199r	176g	213b
242r	106g	56b
237r	24g	72b

882

0c	13m	46y	0k
0c	66m	84y	0k
0c	92m	69y	0k
47c	82m	0y	0k
82c	38m	71y	0k

255r	221g	152b
244r	120g	61b
239r	58g	75b
148r	79g	159b
61r	131g	106b

883

67c	93m	28y	0k
47c	0m	28y	0k
0c	67m	42y	0k
38c	20m	88y	0k
0c	19m	100y	0k

118r	59g	122b
132r	206g	195b
243r	119g	121b
171r	177g	76b
255r	205g	2b

884

66c	18m	100y	0k
100c	71m	85y	0k
0c	35m	81y	0k
56c	86m	0y	0k
0c	74m	87y	0k

105r	162g	68b
25r	89g	78b
251r	176g	73b
133r	71g	156b
242r	103g	54b

885

25c	73m	0y	0k
91c	49m	32y	0k
0c	66m	59y	0k
0c	0m	38y	0k
46c	0m	29y	0k

189r	100g	168b
0r	116g	148b
243r	121g	100b
255r	249g	178b
136r	207g	193b

886

| | | | | |
|---|---|---|---|
| 100c | 65m | 56y | 0k |
| 68c | 22m | 24y | 0k |
| 0c | 17m | 54y | 0k |
| 48c | 0m | 72y | 0k |
| 37c | 63m | 0y | 0k |

0r	96g	112b
81r	160g	181b
255r	213g	135b
141r	201g	117b
165r	114g	177b

887

| | | | | |
|---|---|---|---|
| 0c | 22m | 83y | 0k |
| 76c | 100m | 31y | 0k |
| 68c | 23m | 34y | 0k |
| 0c | 37m | 89y | 0k |
| 0c | 100m | 0y | 0k |

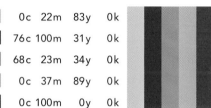

255r	200g	70b
102r	48g	116b
86r	158g	165b
251r	172g	54b
236r	0g	140b

888

| | | | | |
|---|---|---|---|
| 0c | 35m | 12y | 0k |
| 72c | 0m | 0y | 0k |
| 0c | 0m | 86y | 0k |
| 50c | 0m | 83y | 0k |
| 0c | 19m | 58y | 0k |

248r	182g	190b
0r	191g	243b
255r	243g	59b
137r	199g	94b
255r	209g	127b

889

| | | | | |
|---|---|---|---|
| 33c | 83m | 36y | 0k |
| 0c | 81m | 0y | 0k |
| 0c | 39m | 66y | 0k |
| 0c | 5m | 51y | 0k |
| 18c | 0m | 76y | 0k |

178r	79g	118b
239r	88g	160b
250r	170g	103b
255r	235g	148b
217r	227g	100b

890

| | | | | |
|---|---|---|---|
| 70c | 11m | 0y | 0k |
| 32c | 12m | 0y | 0k |
| 80c | 63m | 0y | 0k |
| 0c | 39m | 51y | 0k |
| 0c | 9m | 86y | 0k |

27r	175g	230b
168r	200g	234b
69r	102g	176b
249r	171g	127b
255r	224g	61b

891

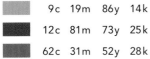 9c 19m 86y 14k
12c 81m 73y 25k
62c 31m 52y 28k

 204r 174g 59b
170r 66g 58b
85r 116g 103b

892

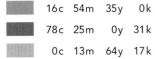 16c 54m 35y 0k
78c 25m 0y 31k
0c 13m 64y 17k

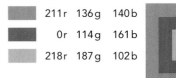 211r 136g 140b
0r 114g 161b
218r 187g 102b

893

63c 0m 34y 42k
14c 76m 14y 19k
20c 48m 75y 0k

 47r 128g 122b
178r 80g 124b
206r 143g 87b

894

 9c 14m 49y 0k
68c 14m 10y 24k
22c 31m 15y 12k

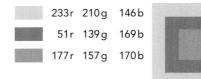 233r 210g 146b
51r 139g 169b
177r 157g 170b

895

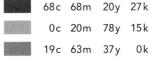 68c 68m 20y 27k
0c 20m 78y 15k
19c 63m 37y 0k

83r 76g 116b
221r 178g 73b
205r 120g 131b

896

0c	14m	68y	18k
61c	24m	79y	15k
73c	12m	0y	40k

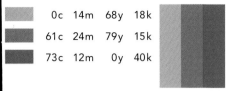

215r	183g	93b
101r	139g	84b
0r	117g	155b

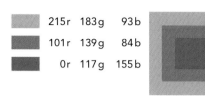

897

31c	0m	0y	23k
0c	0m	47y	15k
17c	79m	11y	37k

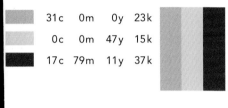

136r	181g	202b
225r	215g	140b
143r	59g	103b

898

32c	0m	80y	19k
0c	50m	81y	16k
60c	31m	0y	17k

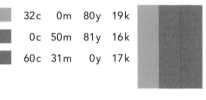

152r	180g	80b
212r	128g	59b
88r	132g	181b

899

0c	22m	19y	9k
39c	39m	30y	29k
0c	16m	73y	17k

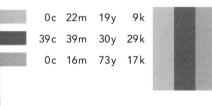

230r	190g	178b
124r	115g	122b
218r	181g	84b

900

0c	36m	12y	23k
24c	10m	21y	0k
0c	13m	31y	68k

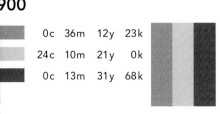

198r	145g	154b
194r	208g	198b
113r	100g	81b

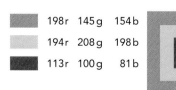

901

0c	71m	85y	31k	
13c	10m	28y	0k	
25c	31m	70y	0k	
66c	33m	15y	31k	

178r	80g	39b
222r	216g	188b
197r	169g	104b
68r	110g	139b

902

0c	7m	66y	21k	
41c	77m	48y	0k	
27c	0m	0y	18k	
59c	16m	54y	13k	

210r	188g	97b
163r	90g	111b
152r	193g	213b
101r	153g	125b

903

64c	80m	54y	24k	
18c	0m	76y	16k	
15c	0m	0y	11k	
11c	65m	73y	17k	

97r	64g	83b
185r	195g	87b
191r	215g	228b
188r	101g	69b

904

65c	48m	70y	10k	
16c	0m	29y	6k	
0c	50m	79y	24k	
86c	59m	14y	26k	

103r	114g	92b
202r	220g	184b
196r	118g	58b
38r	83g	129b

905

53c	49m	52y	56k	
68c	0m	27y	23k	
0c	0m	24y	7k	
14c	83m	51y	0k	

72r	68g	64b
40r	155g	159b
240r	234g	193b
212r	82g	101b

906

100c	33m	22y	13k
0c	18m	72y	7k
19c	23m	32y	45k
48c	20m	51y	9k

0r	118g	155b
238r	195g	92b
129r	119g	107b
131r	159g	131b

907

70c	14m	43y	13k
68c	43m	20y	32k
5c	7m	14y	23k
18c	71m	49y	42k

66r	150g	141b
70r	97g	125b
192r	186g	175b
134r	67g	70b

908

0c	13m	48y	14k
15c	58m	84y	0k
36c	28m	80y	42k
81c	45m	23y	38k

223r	194g	132b
215r	128g	67b
111r	109g	55b
34r	85g	113b

909

25c	0m	54y	100k
21c	29m	56y	100k
33c	40m	17y	100k
0c	29m	50y	100k

164r	187g	125b
93r	81g	56b
158r	138g	160b
230r	175g	124b

910

0c	60m	9y	24k
0c	84m	72y	59k
11c	22m	77y	0k
49c	24m	11y	17k

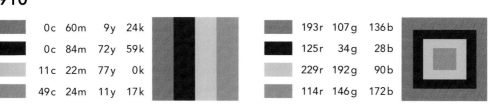

193r	107g	136b
125r	34g	28b
229r	192g	90b
114r	146g	172b

Mixed Muted Hues

911

0c	28m	61y	27k
5c	0m	10y	25k
54c	5m	0y	42k
12c	0m	39y	23k

193r	148g	90b
188r	195g	184b
64r	129g	158b
181r	190g	143b

912

0c	8m	65y	30k
29c	75m	30y	48k
0c	20m	11y	9k
31c	20m	10y	20k

190r	170g	89b
112r	54g	78b
230r	194g	192b
146r	157g	173b

913

14c	9m	0y	47k
9c	12m	45y	9k
0c	35m	53y	62k
21c	32m	14y	12k

130r	136g	149b
213r	197g	143b
123r	87g	59b
179r	155g	170b

914

41c	21m	15y	10k
9c	0m	24y	22k
53c	10m	18y	22k
0c	17m	5y	13k

138r	163g	180b
188r	196g	169b
96r	153g	166b
222r	194g	197b

915

0c	14m	27y	28k
14c	59m	86y	0k
0c	73m	81y	45k
0c	17m	54y	13k

193r	170g	145b
216r	127g	63b
150r	63g	33b
225r	189g	121b

916

15c	9m	60y	30k
34c	17m	8y	52k
57c	25m	30y	53k
58c	8m	38y	24k

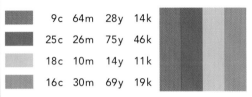

163r	160g	98b
95r	110g	124b
63r	92g	97b
85r	149g	138b

917

9c	64m	28y	14k
25c	26m	75y	46k
18c	10m	14y	11k
16c	30m	69y	19k

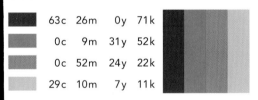

195r	107g	125b
120r	110g	57b
187r	193g	191b
180r	148g	87b

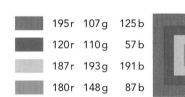

918

63c	26m	0y	71k
0c	9m	31y	52k
0c	52m	24y	22k
29c	10m	7y	11k

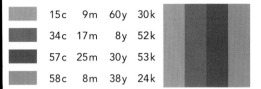

29r	66g	95b
144r	131g	106b
199r	121g	129b
161r	186g	201b

919

33c	0m	82y	39k
20c	80m	21y	32k
9c	9m	8y	10k
70c	58m	14y	22k

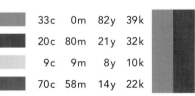

119r	144g	61b
147r	61g	100b
207r	204g	205b
80r	91g	134b

920

0c	25m	0y	47k
0c	0m	51y	38k
32c	10m	16y	8k
10c	27m	71y	0k

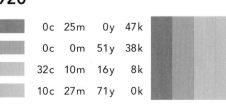

151r	124g	139b
175r	168g	105b
160r	188g	192b
229r	184g	100b

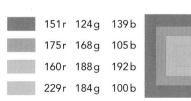

Mixed Muted Hues

921

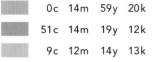 0c 14m 59y 20k
51c 14m 19y 12k
9c 12m 14y 13k
0c 50m 22y 17k
54c 12m 80y 22k

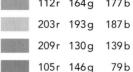 211r 180g 107b
112r 164g 177b
203r 193g 187b
209r 130g 139b
105r 146g 79b

922

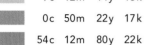 68c 13m 19y 29k
0c 14m 68y 19k
8c 56m 28y 13k
75c 48m 10y 31k
0c 7m 12y 14k

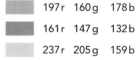 50r 133g 151b
214r 182g 93b
200r 121g 132b
55r 92g 133b
222r 207g 194b

923

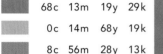 11c 33m 8y 12k
10c 18m 27y 34k
0c 14m 36y 7k
27c 19m 0y 15k
23c 6m 8y 0k

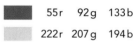 197r 160g 178b
161r 147g 132b
237r 205g 159b
159r 169g 199b
193r 217g 226b

924

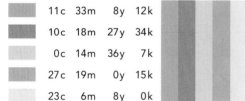 19c 53m 15y 57k
31c 0m 0y 18k
0c 10m 50y 12k
10c 44m 64y 18k
10c 0m 42y 17k

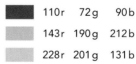 110r 72g 90b
143r 190g 212b
228r 201g 131b
190r 131g 89b
197r 203g 147b

925

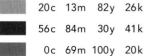 20c 13m 82y 26k
56c 84m 30y 41k
0c 69m 100y 20k
39c 14m 22y 12k
70c 20m 47y 32k

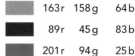 163r 158g 64b
89r 45g 83b
201r 94g 25b
141r 171g 173b
56r 119g 109b

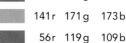

926

15c	28m	12y	18k
77c	67m	54y	15k
20c	12m	47y	14k
9c	51m	16y	20k
53c	17m	8y	23k

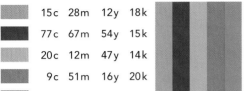

181r	157g	168b
79r	85g	98b
181r	180g	134b
186r	121g	141b
95r	145g	172b

927

13c	23m	76y	14k
64c	69m	65y	5k
21c	0m	7y	14k
16c	85m	14y	33k
0c	11m	23y	8k

196r	166g	80b
114r	93g	93b
173r	204g	207b
151r	51g	101b
235r	211g	183b

928

75c	35m	79y	0k
19c	83m	25y	20k
0c	36m	61y	10k
0c	11m	71y	10k
7c	12m	48y	37k

84r	137g	95b
169r	65g	108b
226r	160g	102b
233r	201g	95b
162r	149g	105b

929

10c	7m	25y	6k
31c	11m	37y	26k
17c	56m	46y	16k
27c	7m	10y	14k
0c	9m	36y	11k

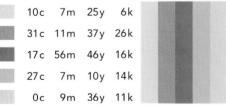

215r	212g	185b
140r	157g	135b
180r	114g	107b
162r	187g	194b
230r	207g	158b

930

37c	28m	59y	0k
14c	5m	30y	9k
13c	35m	58y	26k
75c	28m	13y	22k
0c	10m	49y	9k

170r	167g	125b
201r	206g	173b
172r	133g	94b
42r	123g	157b
235r	207g	137b

931

0c	19m	66y	9k
32c	18m	42y	61k
0c	41m	49y	21k
17c	9m	19y	11k
0c	8m	46y	41k

233r	191g	103b
87r	94g	78b
203r	137g	106b
190r	195g	185b
167r	151g	104b

932

0c	23m	9y	12k
0c	0m	75y	48k
23c	0m	10y	10k
36c	37m	41y	42k
0c	9m	17y	13k

223r	184g	187b
155r	147g	58b
176r	199g	203b
110r	101g	95b
225r	206g	187b

933

9c	0m	20y	9k
36c	10m	14y	19k
21c	0m	26y	46k
32c	17m	19y	54k
16c	26m	18y	9k

212r	222g	196b
137r	168g	177b
124r	143g	127b
96r	107g	111b
194r	172g	175b

934

0c	9m	37y	16k
27c	51m	59y	31k
31c	22m	53y	14k
14c	7m	28y	8k
18c	61m	23y	32k

219r	198g	150b
141r	101g	81b
160r	159g	120b
203r	205g	177b
151r	90g	111b

935

67c	69m	23y	22k
14c	17m	28y	45k
16c	11m	9y	19k
7c	22m	0y	42k
42c	7m	14y	23k

90r	79g	119b
136r	128g	116b
177r	181g	186b
149r	132g	150b
118r	162g	172b

936

69c	53m	37y	24k
0c	9m	27y	38k
0c	17m	74y	60k
10c	53m	20y	54k
0c	7m	30y	20k

81r	95g	112b
172r	158g	132b
128r	107g	43b
124r	77g	90b
211r	194g	156b

937

0c	48m	78y	11k
16c	58m	75y	42k
10c	14m	67y	27k
54c	53m	57y	62k
0c	18m	72y	14k

222r	138g	69b
137r	82g	50b
177r	161g	88b
64r	58g	53b
223r	183g	87b

938

70c	31m	6y	17k
42c	54m	72y	36k
21c	14m	31y	15k
13c	14m	24y	0k
44c	22m	27y	43k

64r	128g	171b
112r	87g	63b
176r	177g	157b
221r	210g	191b
94r	113g	116b

939

0c	0m	34y	23k
0c	64m	42y	41k
48c	42m	63y	49k
8c	14m	24y	14k
5c	48m	14y	35k

206r	200g	151b
159r	80g	80b
86r	83g	64b
204r	188g	169b
164r	109g	125b

940

31c	11m	45y	14k
69c	34m	27y	46k
43c	36m	53y	22k
0c	9m	31y	19k
70c	79m	100y	22k

158r	175g	138b
51r	90g	105b
127r	124g	105b
213r	193g	156b
89r	66g	101b

941

0c	87m	23y	0k
25c	31m	14y	57k
11c	0m	41y	16k

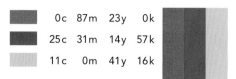

239r	71g	127b
102r	92g	103b
197r	204g	149b

942

79c	0m	19y	0k
69c	27m	40y	59k
0c	18m	54y	0k

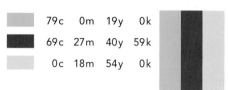

0r	184g	208b
37r	79g	80b
255r	211g	134b

943

70c	83m	0y	0k
31c	25m	24y	24k
0c	49m	74y	0k

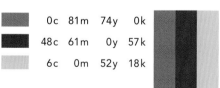

106r	75g	158b
143r	144g	146b
247r	151g	84b

944

0c	81m	74y	0k
48c	61m	0y	57k
6c	0m	52y	18k

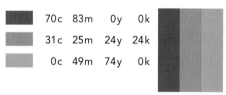

241r	88g	72b
77r	57g	98b
204r	203g	128b

945

75c	15m	9y	25k
0c	0m	22y	0k
31c	26m	35y	19k

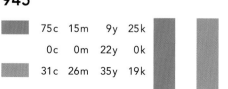

3r	134g	167b
255r	251g	210b
151r	149g	138b

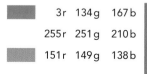

946

75c	0m	78y	0k
47c	78m	38y	48k
0c	18m	38y	0k

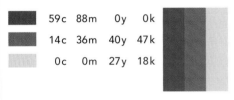

46r	182g	109b
91r	48g	72b
254r	212g	163b

947

59c	88m	0y	0k
14c	36m	40y	47k
0c	0m	27y	18k

128r	67g	154b
132r	103g	90b
217r	212g	170b

948

0c	53m	88y	0k
75c	66m	67y	0k
19c	21m	40y	22k

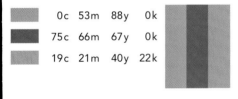

247r	143g	55b
96r	100g	98b
169r	157g	130b

949

31c	0m	0y	0k
30c	10m	48y	16k
13c	46m	57y	51k

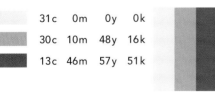

186r	224g	249b
157r	173g	132b
126r	86g	64b

950

14c	74m	65y	24k
0c	0m	62y	19k
55c	14m	14y	51k

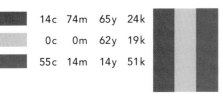

170r	79g	70b
217r	206g	109b
62r	106g	121b

951

0c	52m	19y	0k	245r	148g	163b	
29c	15m	45y	36k	129r	137g	109b	
0c	0m	32y	0k	255r	250g	190b	
74c	20m	23y	39k	29r	110g	127b	

952

42c	88m	0y	0k	158r	68g	153b	
0c	17m	74y	0k	255r	211g	94b	
34c	9m	18y	59k	85r	106g	108b	
14c	31m	49y	11k	197r	160g	123b	

953

59c	14m	0y	0k	92r	178g	228b	
0c	51m	84y	23k	197r	118g	50b	
0c	0m	42y	0k	255r	248g	170b	
67c	32m	0y	55k	41r	81g	118b	

954

79c	15m	37y	0k	3r	163g	167b	
0c	12m	35y	11k	229r	202g	158b	
0c	45m	81y	8k	230r	146g	65b	
32c	42m	39y	28k	137r	115g	111b	

955

73c	14m	14y	62k	0r	85g	103b	
22c	0m	44y	0k	203r	226g	166b	
58c	68m	28y	0k	129r	101g	140b	
0c	13m	58y	0k	255r	220g	130b	

956

28c	28m	67y	64k
26c	0m	36y	19k
0c	22m	0y	0k
0c	0m	27y	0k

89r	82g	49b
160r	188g	154b
250r	209g	227b
255r	151g	200b

957

11c	81m	75y	25k
14c	9m	27y	9k
0c	46m	84y	0k
47c	48m	0y	0k

172r	67g	56b
201r	200g	175b
248r	156g	65b
141r	134g	192b

958

22c	0m	76y	0k
45c	69m	79y	0k
16c	58m	0y	0k
72c	59m	14y	35k

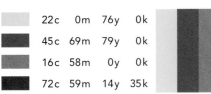

207r	223g	101b
157r	102g	79b
207r	131g	183b
65r	77g	117b

959

64c	0m	74y	0k
0c	23m	77y	0k
45c	35m	15y	19k
0c	20m	0y	0k

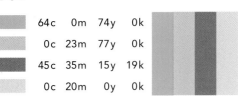

94r	189g	115b
255r	199g	86b
123r	131g	155b
250r	213g	229b

960

60c	82m	11y	25k
29c	14m	14y	13k
0c	15m	39y	0k
36c	6m	46y	14k

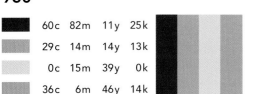

101r	60g	117b
161r	177g	184b
255r	218g	164b
147r	178g	140b

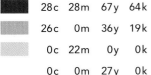

961

14c	0m	0y	0k	214r	240g	252b	
0c	32m	0y	18k	208r	160g	183b	
0c	9m	34y	0k	255r	230g	178b	
29c	9m	14y	31k	133r	154g	159b	

962

0c	81m	69y	10k	218r	79g	72b	
26c	0m	26y	0k	190r	225g	200b	
0c	27m	84y	13k	224r	169g	60b	
0c	9m	42y	67k	115r	104g	73b	

963

42c	23m	0y	0k	145r	175g	220b	
53c	31m	18y	29k	97r	120g	140b	
0c	0m	24y	0k	255r	251g	206b	
0c	31m	54y	0k	252r	186g	127b	

964

70c	32m	0y	68k	22r	64g	97b	
17c	0m	83y	0k	220r	227g	81b	
0c	69m	86y	0k	243r	114g	57b	
21c	56m	86y	49k	119r	75g	32b	

965

0c	24m	0y	0k	249r	205g	225b	
0c	76m	0y	0k	240r	101g	165b	
53c	51m	61y	23k	111r	102g	89b	
0c	0m	22y	9k	235r	230g	193b	

966

64c	23m	27y	36k
0c	57m	74y	0k
14c	37m	0y	0k
14c	0m	54y	0k

65r	114g	125b
246r	137g	81b
212r	169g	207b
224r	232g	146b

967

0c	18m	36y	53k
0c	14m	24y	0k
35c	14m	73y	0k
11c	92m	0y	0k

142r	120g	95b
254r	221g	192b
176r	189g	107b
214r	54g	148b

968

0c	38m	73y	0k
56c	0m	21y	0k
77c	53m	61y	0k
40c	52m	78y	0k

250r	171g	90b
101r	200g	206b
85r	115g	111b
166r	128g	85b

969

0c	61m	82y	22k
28c	0m	47y	0k
32c	23m	0y	0k
25c	20m	24y	54k

198r	104g	52b
189r	221g	161b
170r	182g	221b
106r	107g	105b

970

0c	81m	63y	0k
0c	77m	78y	59k
0c	0m	32y	0k
62c	14m	43y	0k

241r	88g	87b
125r	45g	24b
255r	250g	190b
101r	173g	158b

971

56c	0m	40y	0k
70c	9m	50y	32k
0c	0m	33y	0k
34c	47m	0y	18k
70c	67m	8y	44k

109r	198g	173b
48r	129g	111b
255r	250g	188b
144r	120g	166b
63r	60g	105b

972

45c	0m	0y	0k
14c	22m	36y	51k
0c	24m	64y	0k
0c	62m	27y	0k
27c	0m	47y	13k

126r	211g	247b
126r	113g	96b
254r	199g	114b
243r	129g	144b
168r	196g	143b

973

75c	23m	25y	23k
18c	18m	70y	21k
20c	0m	32y	0k
0c	52m	48y	58k
0c	76m	0y	0k

41r	127g	145b
174r	160g	89b
206r	230g	189b
129r	75g	61b
240r	101g	165b

974

0c	24m	56y	0k
26c	0m	43y	12k
26c	61m	0y	0k
0c	0m	21y	14k
36c	20m	31y	62k

254r	199g	128b
172r	199g	151b
187r	121g	179b
224r	220g	186b
81r	91g	87b

975

73c	39m	0y	0k
24c	0m	23y	0k
0c	0m	23y	0k
0c	42m	68y	17k
23c	31m	48y	52k

68r	136g	200b
194r	227g	205b
255r	251g	207b
212r	140g	84b
112r	98g	78b

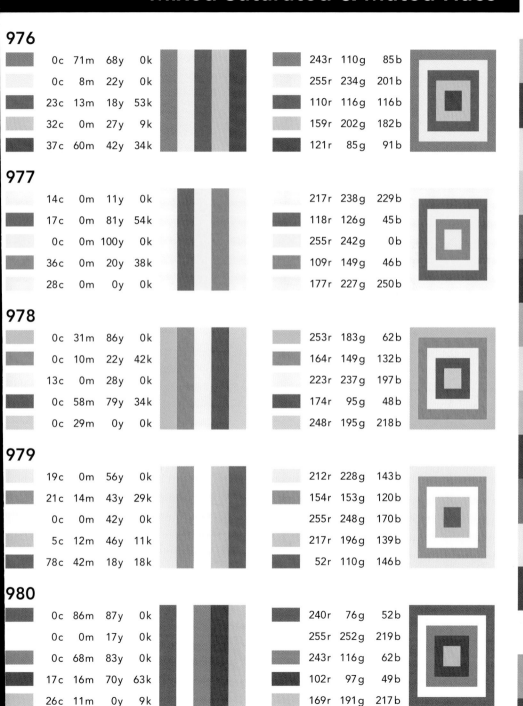

976

0c	71m	68y	0k
0c	8m	22y	0k
23c	13m	18y	53k
32c	0m	27y	9k
37c	60m	42y	34k

243r	110g	85b
255r	234g	201b
110r	116g	116b
159r	202g	182b
121r	85g	91b

977

14c	0m	11y	0k
17c	0m	81y	54k
0c	0m	100y	0k
36c	0m	20y	38k
28c	0m	0y	0k

217r	238g	229b
118r	126g	45b
255r	242g	0b
109r	149g	46b
177r	227g	250b

978

0c	31m	86y	0k
0c	10m	22y	42k
13c	0m	28y	0k
0c	58m	79y	34k
0c	29m	0y	0k

253r	183g	62b
164r	149g	132b
223r	237g	197b
174r	95g	48b
248r	195g	218b

979

19c	0m	56y	0k
21c	14m	43y	29k
0c	0m	42y	0k
5c	12m	46y	11k
78c	42m	18y	18k

212r	228g	143b
154r	153g	120b
255r	248g	170b
217r	196g	139b
52r	110g	146b

980

0c	86m	87y	0k
0c	0m	17y	0k
0c	68m	83y	0k
17c	16m	70y	63k
26c	11m	0y	9k

240r	76g	52b
255r	252g	219b
243r	116g	62b
102r	97g	49b
169r	191g	217b

981

12c	0m	48y	0k		228r	235g	158b
0c	0m	31y	54k		141r	139g	108b
0c	0m	27y	0k		255r	251g	200b
0c	86m	0y	28k		182r	53g	119b
0c	75m	0y	73k		100r	30g	66b

982

18c	0m	0y	0k		204r	236g	252b
31c	17m	0y	13k		153r	172g	204b
0c	11m	48y	7k		239r	209g	141b
0c	38m	0y	27k		189r	137g	162b
0c	52m	68y	44k		155r	91g	56b

983

12c	26m	0y	0k		218r	191g	220b
0c	27m	48y	64k		120r	92g	65b
0c	12m	73y	0k		255r	219g	98b
47c	68m	0y	38k		101r	69g	120b
0c	21m	34y	0k		253r	207g	168b

984

44c	90m	0y	0k		155r	63g	152b
17c	55m	64y	55k		115r	71g	51b
0c	42m	85y	0k		249r	163g	63b
14c	0m	16y	28k		166r	182g	170b
25c	0m	84y	64k		92r	106g	34b

985

71c	14m	27y	12k		54r	152g	164b
33c	0m	13y	0k		167r	220g	223b
77c	0m	0y	0k		0r	187g	242b
42c	32m	36y	42k		101r	105g	102b
0c	32m	48y	0k		251r	184g	136b

986

8c	11m	72y	11k	213r	193g	93b	
0c	6m	16y	0k	255r	238g	214b	
7c	33m	59y	0k	234r	177g	119b	
52c	75m	60y	47k	86r	52g	58b	
58c	12m	9y	26k	78r	143g	169b	

987

0c	86m	0y	0k	238r	74g	154b	
59c	17m	32y	14k	96r	152g	153b	
13c	9m	43y	13k	198r	192g	143b	
45c	30m	40y	52k	83r	92g	87b	
0c	9m	28y	0k	255r	231g	189b	

988

64c	13m	64y	0k	100r	172g	127b	
78c	37m	69y	31k	51r	100g	80b	
22c	0m	11y	0k	197r	231g	228b	
13c	0m	21y	47k	134r	146g	131b	
0c	25m	9y	0k	250r	202g	206b	

989

92c	14m	9y	29k	0r	122g	160b	
12c	14m	12y	12k	197r	190g	190b	
0c	16m	53y	0k	255r	214g	138b	
36c	25m	43y	39k	114r	118g	102b	
41c	0m	93y	12k	144r	184g	63b	

990

0c	36m	86y	0k	251r	174g	62b	
21c	28m	68y	32k	149r	130g	78b	
0c	0m	78y	0k	255r	244g	86b	
18c	0m	25y	0k	210r	232g	202b	
36c	0m	0y	0k	153r	219g	249b	

991

0c	18m	24y	0k
0c	17m	26y	27k
9c	0m	17y	0k
28c	14m	17y	32k
0c	32m	64y	14k

253r	214g	188b
194r	167g	146b
231r	242g	218b
135r	147g	150b
219r	160g	97b

992

58c	33m	25y	15k
39c	14m	17y	52k
0c	8m	22y	0k
34c	0m	27y	0k
9c	6m	11y	17k

102r	132g	150b
88r	110g	117b
275r	234g	201b
168r	218g	198b
196r	197g	191b

993

13c	6m	12y	36k
6c	17m	72y	14k
0c	23m	17y	0k
77c	9m	14y	0k
11c	23m	31y	73k

153r	159g	156b
210r	180g	89b
251r	205g	195b
0r	173g	206b
91r	78g	69b

994

12c	0m	9y	11k
41c	14m	0y	17k
0c	0m	38y	0k
20c	0m	82y	0k
10c	64m	62y	17k

199r	217g	211b
124r	164g	198b
255r	249g	178b
213r	224g	86b
189r	103g	84b

995

0c	57m	48y	35k
0c	5m	8y	8k
32c	18m	100y	0k
24c	15m	14y	23k
55c	64m	66y	62k

172r	97g	84b
235r	223g	214b
185r	183g	52b
156r	163g	168b
64r	49g	43b

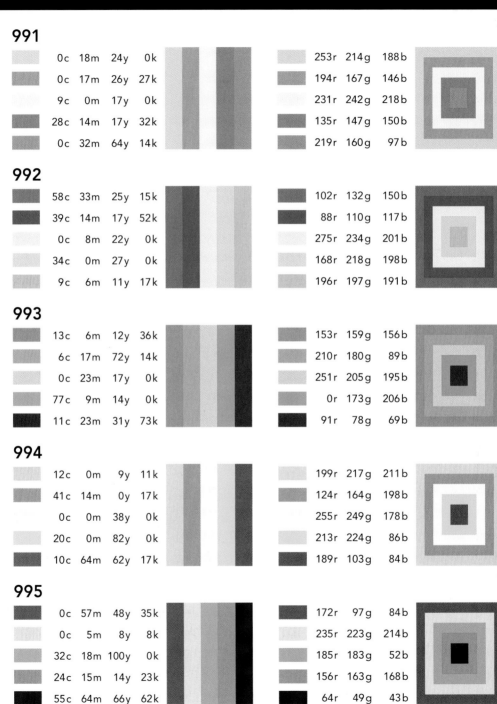

996

34c	9m	13y	0k	166r	203g	212b	
43c	9m	16y	43k	91r	127g	135b	
0c	15m	18y	22k	205r	180g	166b	
36c	44m	72y	56k	92r	76g	47b	
64c	100m	0y	0k	122r	42g	144b	

997

9c	68m	55y	22k	181r	92g	85b	
14c	72m	63y	55k	117r	53g	45b	
0c	45m	83y	0k	249r	157g	66b	
48c	0m	33y	0k	131r	205g	186b	
58c	20m	28y	14k	98r	149g	157b	

998

0c	12m	14y	15k	220r	197g	185b	
42c	9m	49y	18k	130r	164g	129b	
0c	14m	52y	0k	255r	218g	140b	
0c	76m	22y	42k	157r	62g	90b	
0c	46m	14y	0k	246r	160g	176b	

999

38c	59m	28y	23k	135r	97g	119b	
19c	14m	0y	9k	185r	191g	215b	
0c	6m	31y	0k	255r	236g	186b	
66c	0m	90y	0k	93r	187g	86b	
0c	11m	37y	48k	152r	136g	104b	

1000

0c	31m	24y	0k	250r	189g	176b	
0c	11m	22y	0k	255r	228g	198b	
44c	17m	67y	0k	154r	179g	118b	
0c	56m	60y	70k	106r	56g	37b	
76c	0m	0y	0k	0r	188g	242b	